유슬04
글씨체
예뻐지는
가사쓰기

유슬04 저

samhoETM

유슬04
그 글씨체
예뻐지는
가사쓰기

발 행 일 2019년 7월 5일(1판 1쇄)
 2020년 2월 1일(1판 2쇄)

발 행 인 김두영
저 자 유슬04
발 행 처 삼호ETM (http://www.samhoetm.com)
 우편번호 10881
 경기도 파주시 문발로 175
 마케팅기획부 전화 1577-3588 팩스 (031) 955-3599
 콘텐츠기획개발부 전화 (031) 955-3589 팩스 (031) 955-3598
등 록 2009년 2월 12일 제321-2009-00027호

ISBN 978-89-6721-1943

Prologue

컴퓨터와 휴대폰의 타자가 익숙한 직장인, 글씨 쓰는 일이라고는 공부할 때밖에 없는 학생들을 보면서 종종 많은 분이 '손글씨'의 매력을 알았으면 좋겠다고 느껴요. 요즘은 '다꾸'라고 해서 다이어리를 꾸미고, 직접 다양한 글씨체로 쓰는 다이어리 꾸미기가 유행하고 있어요. 하지만 매일 다이어리를 쓰는 게 부담스럽거나 몇 페이지 쓰고 안 쓰게 되는 분들이 있지는 않나요? 그래서 손글씨를 적극적으로 활용할 수 있는 새롭고 재미있는 취미인 '가사 쓰기'를 추천하고 싶어요. '아날로그 감성'이라는 말이 있듯이, 디지털 화면으로 보는 가사보다 내가 직접 쓰고 꾸민 가사를 보면 기분 좋고 보람찰 거예요.

저는 가사 쓰기라는 취미가 단순히 노래 가사를 따라 쓰는 것이 아니라, 하나의 이야기를 종이에 담아내는 창작 활동이라고 생각해요. '이 노래와 어울리는 분위기는 무엇일까? 이 노래의 앨범 표지는 무엇을 강조하고 싶었을까? 이 가사는 어떤 느낌의 글씨체로 쓰는 게 좋을까?' 등을 고민하고 생각하며 나만의 작품을 창작해 내는 것이지요.

제 유튜브 영상에는 주로 노래 박자에 맞춰 글씨를 쓰는 것을 보여주고, 꾸미는 과정은 노래 간주 부분에 빠르게 보여주기 때문에, 많은 시청자분께서 영상에서 보이지 않는 작품의 실제 작업 과정을 궁금해하세요. 그래서 지금까지 가장 많이 사랑받았던 작품 10곡을 선정하여 작업 과정을 따라 해 볼 수 있도록 책을 만들게 되었습니다. 또한 '유슬체'라고 불리는 저의 글씨체를 배우고 싶으신 분들을 위해서 화제의 '글씨체 강좌' 영상에 이은 개정판 글씨체 강좌를 준비해 보았어요.

이 책을 펼친 여러분이 나만의 작품을 완성하는 보람을 느꼈으면 좋겠어요. 제 작품을 따라 하면서 꾸미기 팁을 얻어가고, 자신만의 창의적인 아이디어로 빈 종이를 예쁜 가사로 가득 채울 수 있기를 바랍니다.

그럼 지금부터 가사 쓰기의 매력에 빠져 보러 가볼까요?

책의 구성과 소개

1 준비하기

유슬04의 가사 꾸미기 작업에 기본적으로 필요한 도구와 자주 사용하는 도구들을 소개하는 페이지예요.

2 글씨체 연습하기

유튜브에서 가장 요청이 많았던 손글씨 예쁘게 쓰는 방법을 소개했어요. 다양한 글씨체를 차근차근 따라 써볼 수 있어요.

가사 꾸미기

유슬04 유튜브 채널에 실제 올라가 있는 작품들의 글씨 따라 쓰기, 작품 배경 설명, 작업 내용, tip 등 다양한 정보를 알아볼 수 있어요.

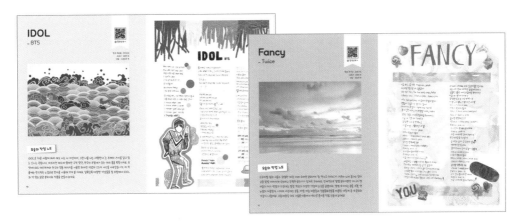

실전! 가사 꾸미기

나도 유슬04처럼 가사 쓸 수 있다! 영상에서는 만나보지 못했던 엽서 가사와 여러 가지 손 글씨를 따라 써봐요.

스페셜 부록

책의 부록으로 들어있는 패턴지와 스티커를 활용하여
더욱 멋진 가사 꾸미기 작업을 할 수 있습니다!

CONTENTS

④ 실전! 가사 꾸미기

1
준비하기

가사 꾸미기 작업에 들어가기 전에
꼭 필요한 도구들과 제가 사용한
도구들에 대해 알아 보아요~!

종이

가사 꾸미기 작업을 할 때 바탕 배경이 되는 종이!
지금부터 종이를 선택하는 팁과 제가 사용하는 종이에 관해 설명할게요.

깨끗한 흰색 종이

저는 가사 꾸미기 작업을 할 때 가장 먼저 노래의 콘셉트를 파악하고 어울리는 종이를 찾아요. 깔끔한 느낌으로 작업을 할 때, 저는 주로 흰색 A4 용지, OA 팬시 종이를 이용해요. 그림이 크게 들어가거나, 가사 쓰는 것에 집중할 때 주로 깔끔한 흰색 종이를 사용한답니다. 글씨를 쓸 때는 질감이 있는 종이보다는 일반 A4용지가 더 부드럽게 써져요.

〈볼빨간사춘기_여행〉

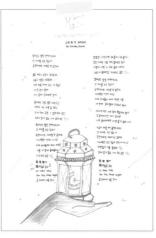

〈여자친구_밤〉

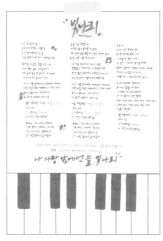

〈펜타곤_빛나리〉

> 깔끔한 느낌으로
> 작업을 할 땐
> 흰색 A4 용지,
> OA 팬시 종이!

색지

노래의 느낌, 가수의 이미지, 앨범 컬러와 잘 어울리는 컬러가 있는 경우에는 색감이 있는 종이를 사용해요. 저는 색을 결정할 때 앨범 표지의 색깔을 주로 참조해요.

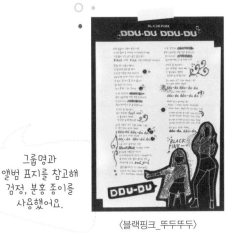

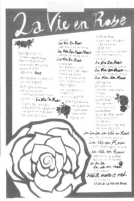

노래 제목의 장미를 떠올려서 종이 색을 정하고 디자인에도 장미를 넣었어요.

그룹명과 앨범 표지를 참고해 검정, 분홍 종이를 사용했어요.

〈블랙핑크_뚜두뚜두〉

〈아이즈원_라비앙로즈〉

다양한 질감의 종이

곡의 느낌과 분위기에 따라 독특한 종이의 질감을 선택해서 표현하기도 해요. 예를 들어, 전자음악이 많이 사용된 곡 같은 경우, 표면에 광택이 나거나 반짝이 효과가 있는 종이를 사용하면 메탈릭한 느낌의 신비로운 분위기를 연출할 수 있어요!

〈방탄소년단_FAKE LOVE〉

〈워너원_봄바람〉

어둡고 신비로운 느낌이 나는 곡에 맞게 광택이 나는 은빛 종이를 사용했어요.

감성적인 노래의 느낌을 표현하기 위해 부드러운 느낌의 크라프트지를 사용했어요.

꾸미기 재료

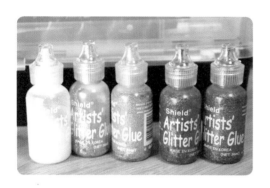

반짝이 풀

반짝이 풀은 제가 여러 영상에서 애용하는 장식이에
요. 색이 다양하지만, 저는 개인적으로 금색, 은색이
깔끔하고 가장 반짝거리는 효과를 내는 것 같아요. 주
로 강조하고 싶은 가사를 쓰거나 문양을 그려서 효과
를 줄 때 사용해요.

스팽글(원형/ 모양/ 입체)

공간이 비어 보일 때 스팽글 간 거리를 두고 몇 개 붙
여서 종이가 채워져 보이는 효과를 낼 수 있어요. 별,
작은 불빛의 느낌을 표현하기에 좋아요.

물감, 파스텔

농도 조절로 자연스러운 그러데이션 효과를 연출할 수 있어요. 붓, 스펀지, 휴지 등 다양한 도구를 이용하면 더 다
양한 느낌의 작품을 만들 수 있어요. 물감을 이용할 때 스텐실 붓으로 물감 방울이 떨어진 듯한 생동감 있는 표현
도 가능해요.

색종이, 한지

색종이나 한지는 내가 원하는 모양으로 자르고 붙여서 여러 표현을 할 수 있어요. 특히 한지는 부드럽고 잘 구겨져서 동양적인 느낌과 바람에 흩날리는 효과, 커튼 등을 표현하기에 좋아요.

인쇄 스티커

인쇄 스티커는 가위로 직접 잘라 쓰는 스티커인데, 칼선이 없는 투명 스티커예요. 다이어리 꾸미기를 하신 분이라면 잘 알고 있는 아이템이지요. 작품에 포인트를 주기 위해 큰 스티커를 붙일 수도 있고, 작고 귀여운 크기의 스티커를 문단 이곳저곳에 붙여 주면 내가 원하는 느낌을 손쉽게 연출할 수 있어요.

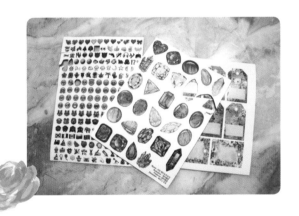

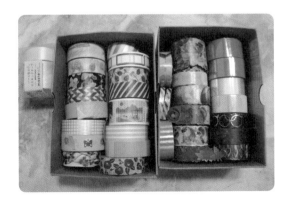

마스킹 테이프

마스킹 테이프를 종이의 가장자리 부분(주로 위아래)에 길게 붙여 주면 별다른 장치 없이도 작품의 분위기가 확 달라져요. 흰색 종이 위에 진한 색상(ex. 와인색, 남색)의 마스킹 테이프를 두르면 심플하면서도 예쁜 디자인이 완성돼요.

펜

기본 펜
가사를 쓸 때 가장 많이 사용하는 펜이에요.

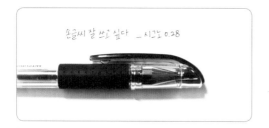

시그노 Signo 0.28 (캡형)

다른 잉크 펜에 비해서 비교적 아랫부분이 무거워서 안정감 있고 세밀하게 글씨를 쓸 수 있는 펜이에요. 글씨에 디테일을 살려서 또박또박 예쁘게 쓰고 싶을 때 자주 이용해요. 정갈하면서도 아기자기하게 쓰고 싶다면 시그노 펜을 추천해요. 다만 젤 펜이다 보니 쓰고 나서 잘못 건드렸다가 번질 수 있는 점을 주의해 주세요!

● 이 작품에서 사용했어요!
아이즈원 〈라비앙로즈〉, BTS 〈IDOL〉
Twice 〈Dance The Night Away〉

시그노 Signo 0.28 (노크식)

캡형 시그노 펜과 쓰는 느낌이 완전히 달라요. 본체가 플라스틱, 아랫부분이 얇은 고무로 덮여있어서 필기감이 가벼워요. 저는 주로 필기할 때 빨리 쓰면서도 글씨를 단정하게 유지하고 싶을 때 이용해요. 쓸 때 힘을 덜 주기 때문에 동글동글하고 귀여운 글씨보다는, 시원시원하고 각진 글씨가 나와요.

● 이 작품에서 사용했어요!
여자친구 〈여름여름해〉, 에이핑크 〈1도 없어〉

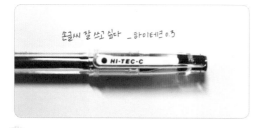

하이테크 HI-TEC-C 0.3

펜 촉이 바늘같이 길고 아주 얇아요. 타사 제품과 같은 굵기여도 하이테크 펜이 훨씬 얇게 나온답니다. 글씨를 쓸 때 좀 딱딱하게 써지는 느낌이 들어요. 각지고 반듯한 글씨, 명조체, 꺾어 쓰는 글씨체를 쓸 때 가장 예쁘게 써진답니다.

● 이 작품에서 사용했어요!
여자친구 〈해야〉

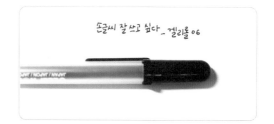

사쿠라 겔리롤 GELLY ROLL 06

두껍고 선명해서 글씨 쓰기를 완성했을 때 컴퓨터로 인쇄한 것 같은 느낌을 주는 젤 펜이에요. 볼펜과 다르게 잉크가 많이 나오기 때문에 끝 처리가 둥글어서 부드럽고 아기자기한 느낌을 줘요. 포인트로 굵은 글씨를 쓸 때도 아주 좋아요. 잉크가 많이 나오는 만큼 매우 쉽게 번질 수 있으니 주의해서 사용해야 해요.

● 이 작품에서 사용했어요!
레드벨벳 〈Power Up〉, 블랙핑크 〈Kill This Love〉

유성펜	젤 펜(중성펜)	수성펜

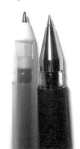

빨리
말라요 ──────────────────────────────────── 번져요

유성펜
- 필기용 글씨 (빠르고 가볍게 필기)
- 번지지 않음
- 매우 가볍고 쓰는 느낌이 부드러움

ex) 제트 스트림, 모나미

중성펜(젤 펜)
- 정갈한 글씨 (세밀한 작업 가능)
- 가사 쓰기, 다이어리 등 꾸미기가 중요한 경우

ex) 사쿠라 겔리롤, 하이테크

수성펜
- 주로 꾸미기 용으로 사용
- 색감이 뚜렷하고 예쁨
- 글씨를 또박또박 쓸 수 있음
- 물에 묻으면 번짐

ex) 미쯔비시 유니볼, 스테들러

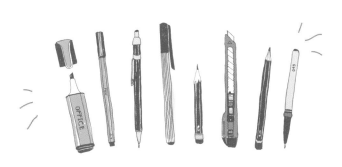

꾸미기 펜

가사를 꾸미고, 바탕과 포인트 꾸미기를 할 때 사용하는 꾸미기 펜이에요.

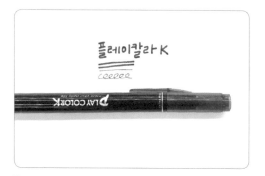

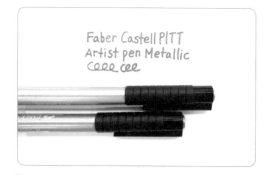

플레이 칼라/라이브 칼라

색감이 예쁘고 젤 펜처럼 펜촉이 얇은 수성펜이에요. 가사—를 쓰다가 강조하고 싶은 가사를 쓸 때 많이 이용해요. 조그만 그림을 그릴 때도 좋아요.

● 이 작품에서 사용했어요!
BTS 〈IDOL〉

Faber Castell PITT Artist Pen (Metallic)

메탈 느낌이 나는 굵기 1.5의 사인펜이에요. 광택이 나는 듯한 느낌을 주어서 고급스러워 보여요.

● 이 작품에서 사용했어요!
펜타곤 〈빛나리〉, 블랙핑크 〈뚜두뚜두〉

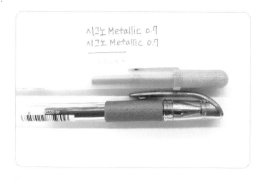

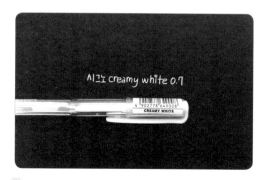

겔리롤 METALLIC

매우 묽게 나오고, 반짝임이 가장 두드러지는 펜이에요. 저는 특히 골드 색상을 자주 사용해요.

시그노 METALLIC

메탈 느낌이 나는 굵기 0.7의 젤 펜이에요. 잉크 감이 있는 펜이라 썼을 때 입체감 있고 광택이 있는 연출이 가능해요.

SIGNO Creamy White 색상0.7

배경이 어두울 때는 하얀 펜으로 가사를 써요. 다양한 흰색 펜 중에서 가장 추천하는 펜이랍니다. 색상이 불투명해서 선명하게 잘 보여요.

● 이 작품에서 사용했어요!
여자아이들 〈한〉, EXO 〈Tempo〉

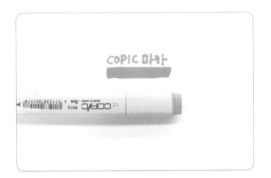

COPIC 마카/신한 마카

굉장히 다양한 종류의 색깔이 있는 두꺼운 마카펜이
에요. 주로 제목 디자인이나 큰 영역을 칠하는 데 사
용해요. 다만 가격이 조금 비싸요.

● 이 작품에서 사용했어요!
제니 〈SOLO〉

Faber Castell 색연필

펜은 아니지만, 역시 가사 꾸미기에 사용하는 필수 준
비물이에요. 저는 기본 12색(살구색 포함)을 주로 사용
해요. 색연필을 기울여서 옅게 칠하면 단조로운 가사
위에 포인트 꾸미기를 연출할 수 있어요.

● 이 작품에서 사용했어요!
볼빨간사춘기 〈여행〉

캘리그래피 펜

ZIG Calligraphy Pen MS-3400

2cm 굵기의 납작한 펜촉으로, 아주
큰 타이틀을 쓸 때 유용해요.

● 이 작품에서 사용했어요!
BTS 〈Save Me + I'm Fine〉

Faber Castell PITT Calligraphy Pen C

납작한 펜촉의 이 펜은 글씨를 쓸
때 세로획은 굵고 가로획은 얇게 써
져서 특이한 입체 글씨를 쓸 수 있
어요.

● 이 작품에서 사용했어요!
워너원 〈봄바람〉, 제니 〈SOLO〉

Faber Castell PITT Calligraphy SB

중간 굵기의 붓 펜이에요. 힘 조절
이 어려운 초보자가 쓰기 좋아요.

● 이 작품에서 사용했어요!
BTS 〈FAKE LOVE〉

2

글씨체 연습하기

- 글씨 예쁘게 쓰는 방법 -

가사 꾸미기 콘텐츠에 사용한 유슬04의

글씨체를 함께 연습해 보아요!

BTS_IDOL
▶ 동영상보기

글씨체 강좌
▶ 동영상보기

소녀소녀한 감성 글씨체
유슬체

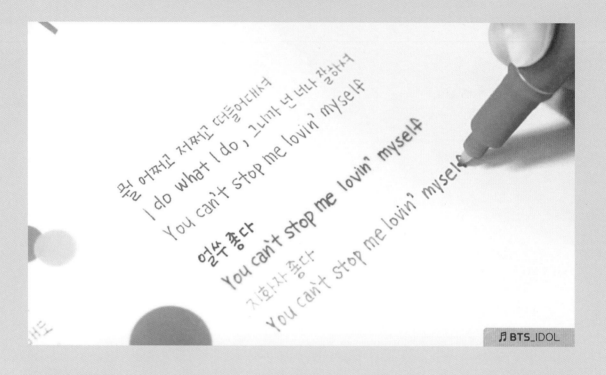

유슬체는 유슬04만의 시그니처 글씨체입니다. 정돈된 듯 정돈되지 않은 풋풋한 소녀의 감성을 담은 글씨체이지요. 일반 필기 글씨체로도 좋고, 다이어리 꾸미기, 편지 쓰기 등의 캐주얼한 글씨를 쓸 때 잘 어울려요.

흔들리지 않고 피는 꽃이 어디 있으랴

POINT 1 **받침 있는 글자끼리, 받침 없는 글자끼리 높이를 따로따로 맞추어 주세요.**

받침 있는 글자는 세로로 길게 쓰고, 초성 중성 종성을 자연스럽게 띄어서 씁니다.
(단 '꽃'과 같이 어떤 경우에는 서로 붙여 쓰는 게 더 예쁘답니다!)
받침 있는 글자의 높이는 없는 글자의 약 1.5배 정도가 적당한데, 너무 신경 쓰지 않아도 돼요.

POINT 2 위, 가운데, 아래 중 어디로 정렬하는 게 가장 안정적이고 예뻐 보일까요?

(위) 이것은 바로 위로 정렬하기

(가운데) 가운데 정렬을 해볼까요

(아래) 마지막으로 아래로 정렬해 보아요

● **없+있 조합** : 가운데/아래 정렬

앞글자의 위아래 공백이 비어 보이지 않게 가운데 정렬을 하는 경우가 일반적인데, '어', '아' 같이 가로로 긴 자음은 아래로 정렬하면 귀여워요.

● **있+없 조합** : 아래 정렬

앞에 종성과 높이를 맞추어서 뒷글자를 써줍니다. "정렬해야"에서 렬의 'ㄹ'과 '해' 글자의 높이가 같죠?

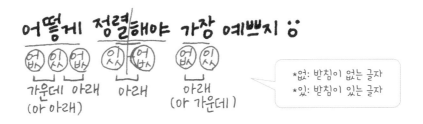

*없: 받침이 없는 글자
*있: 받침이 있는 글자

예시 글자의 받침 여부에 따라 글자의 정렬이 달라져요!

POINT 3 'ㅗ, ㅛ, ㅜ, ㅠ'는 받침이 없어도 세로로 더 길게 써주는 게 자연스러워요. 받침 있는 글자와 높이를 맞추어도 좋고 그보다 살짝 작게 써도 좋아요!

오래 보아야 사랑스럽다.

캔 유 씨미?

우리 같이 놀래?

주스와 사이다

유슬아 반가워

보라색 우주를 보라

글씨 쓸 때 주의할 점

🔵 긴 문장, 문단을 쓰면 자꾸 들쑥날쑥해져요!

"처음에는 글씨가 예쁘고 정갈한데, 갈수록 글씨가 작아지고 이상해져요."
"예쁘게 썼는데 다 쓰고나서 보면 글의 정렬이 똑바르지 않고 들쑥날쑥 흐트러져 있어요."

이런 일 있으시죠? 보통 이런 경우 문제점은 바로 '시야'에 있답니다.
글씨를 쓸 때 가장 중요한 사항 중 하나가, 시야를 넓게 봐야 하는 거예요. 자신이 쓰고 있는 단어만 보지 말고, 앞의 글자와 문단 사이의 간격도 함께 보면서 글자 크기가 일정한지, 글자 간격이 점점 좁아지지는 않는지, 글자 높이가 줄어들지는 않는지 확인해 주세요. 특히 긴 문장은 처음부터 끝까지 일정한 크기로 쓰기가 어려워요. 제가 가사를 쓸 때 자주 행을 바꾸어 문장을 짧게 쓰는 것처럼, 짧은 구절을 쓰면서 차근차근 연습해 보세요.

🔵 글씨가 위아래로 오르락내리락, 지렁이 같을 때!

줄이 없는 종이에 글씨를 쓰면 자꾸 삐뚤어지는 분들 있죠? 이럴 땐 글씨 쓰는 자세를 한번 점검해 보세요! 글씨를 쓸 때 종이와 얼굴 사이 거리를 20cm 이상 띄우는 것을 의식하면서 써 봅니다. 글씨를 쓰는 도중에는 종이의 모서리와 내 상체가 평행한지 자세를 확인합니다. 그리고 종이를 너무 비틀어서 놓고 쓰면 99% 문단이 점점 오른쪽으로 기울어집니다! (제가 그래요) 종이를 바르게 놓고 글씨를 쓰는 습관을 꼭 들이길 바라요.
한 가지 더 팁을 드리자면 윗줄과 지금 쓰는 줄의 간격이 일정한지 꼭 신경 써주세요! 중간에 얇은 리본이 있다는 식으로 생각하면서 써주면 덜 삐뚤빼뚤할 거예요.

글씨 연습

01 **간격 띄워서 쓰기!** 처음에는 과장해서 크게 크게 써보기

1단계 행복하자. 다람쥐가

> 자음, 모음, 글자 간의 거리를 띄워서 크게 써보기!

2단계 행복하자. 다람쥐가

> 1단계보다 약간 크기 줄여서 써보기.
> 모든 자음, 모음이 닿는 부분이 없게 집중해서
> 써봅니다. 이상해 보여도 꾸준히 연습하면
> 자연스럽게 3단계로 넘어가게 됩니다!

3단계 행복하자. 다람쥐가 인사한다.

> 2단계를 충분히 연습하다 보면 어떤 글자는 붙여
> 쓰는 게 더 안정감 있다는 걸 알게 될 거예요.
> (ex) '복'과 같이 ㅗ, ㅛ, ㅜ, ㅠ가 들어간 글자.
> 그런 글자는 편한 대로 붙여 쓰고, 자연스럽게 각
> 낱자 사이에 여백을 둘 수 있다면 성공!

02 **글자 영역 지키기!**

~~떡볶이~~ (X) 떡볶이 (O)

떡
'ㅓ'가 'ㄸ'구역 침범

> 각각 상자가 있다고 생각하면서
> 같은 줄의 상자끼리는 서로 높이를
> 맞춰 주세요!

'ㄸ', 'ㅓ' 박스는 가로줄에 있으므로 높이를 같게!

예외 글자의 가로세로가 너무 길어지면
전체적인 균형감이 무너지므로 이때는
상자 개념 NO!

→ 떡볶이 → 떡볶이
~거리네 → 거리네
수로 ㅗ, ㅛ, ㅜ, ㅠ, ㅔ, ㅖ

03 **글자 영역 지키기!**

김밥 (O) 김밥 (1mm) 각자의 네모 영역 침범 X

김밥 김밥 김밥 김밥 (X)

안녕하세요 서로 1mm 띄우는 연습을 하다 보면 나중에는 가끔 자연스럽게
붙여도 예뻐요. ☺ └ 의식하면서 꾸준히!!
ex) 안녕하세요. 하다보면 습관이 들어요.

자음

ㄱ ㄴ ㄷ ㄹ ㅁ ㅂ ㅅ ㅇ ㅈ ㅋ ㅌ ㅍ ㅎ

ㄱ ㄴ ㄷ ㄹ ㅁ ㅂ ㅅ ㅇ ㅈ ㅋ ㅌ ㅍ ㅎ

쌍자음

ㄲ ㄸ ㅃ ㅆ ㅉ

ㄲ ㄸ ㅃ ㅆ ㅉ

모음

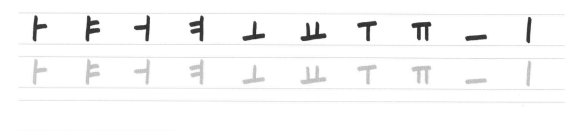

ㅏ ㅑ ㅓ ㅕ ㅗ ㅛ ㅜ ㅠ ㅡ ㅣ

ㅏ ㅑ ㅓ ㅕ ㅗ ㅛ ㅜ ㅠ ㅡ ㅣ

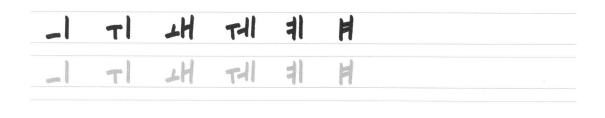

ㅢ ㅟ ㅙ ㅞ ㅖ ㅒ

ㅢ ㅟ ㅙ ㅞ ㅖ ㅒ

새벽에는 쿨쿨쿨ㅇㅇㅇ

꽃이 피고 너도 핀다

고개를 들라! 종이를 똑바로!

피할 수 없으면 즐겨라

흔들리지 않고 피는 꽃이 어디 있으랴

비밀스럽게 내 손을 잡아

사랑한다는 말이에요

서로만 알 수 있는 둘만의 언어

지나간 일은 모두 놓아주러 갈까

안녕 오랜만이야 물음표 없이 참 너다운 목소리

내 안에 소중한 혼자만의 장소가 있어

우리의 따뜻함을 그대로 간직하고 싶어

빗방울은 날 다독이며 잠시 내게 또 힘을 주곤 해

이제 네 편이 되어줄게 빛이 되어줄게

아무리 힘껏 열려도 다시 열린 서랍 같아

▶ 동영상보기

꺾임의 매력이 있는

유슬 꺾임체

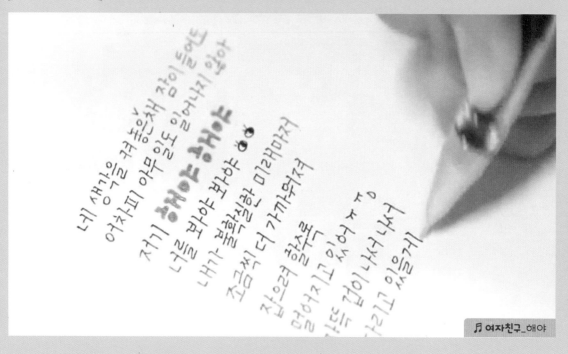

🎵 여자친구_해야

꺾임체는 명조체를 쓰기 편하게 약간 바꾼 글씨체라고 할 수 있어요. 자음과 모음 획의 첫 시작을 약간 꺾어서 쓰면 단정하면서도 어딘가 모르게 새침한 느낌이 나지요. 감성적인 문구를 쓰거나 카드를 쓸 때도 좋고, 짧은 시나 다이어리를 꾸밀 때 쓰면 아주 독특한 분위기를 연출할 수 있답니다!

자음

다른 자음은 쓰는 방법이 기본체와 크게 다르지 않지만,
이 다섯 개의 자음은 빨간색 부분을 꺾어 씁니다.

1 초성으로 쓰일 때
ex) 아침, 오늘

받침으로 쓰일 때
ex) 장사, 충성

2 'ㅂ'의 세로 획 두 개를
모두 꺾어 쓰면 모양이
흐트러지기 쉬우므로
앞의 한 획만 꺾어 씁니다.

ㅏ ㅑ ㅓ ㅕ ㅡ ㅣ

긴 획의 시작 부분을 꺾어서 써주세요.

ㅛ ㅐ ㅔ

뒤 획은 앞 획의 길이와 같거나 조금 더 길게 씁니다.

같은 세로획이 두 개 있을 경우
자음'ㅂ'처럼 앞 획만 꺾어 씁니다.

(ex) ㅛ, ㅐ, ㅒ, ㅔ, ㅖ

오 / ㅗ

받침이 없을 때 (ex) 오, 조, 초
'ㅗ' 자는 위에 오는 자음에 따라서 위의
두 개 중에 더 쓰기 편한 대로 써주세요.

돌 돌 돌] 불안정
ㅇ ㅇ ✕

받침이 있을 때 (ex) 옹, 돌, 손
'ㅡ'를 꺾어 쓰기를 하거나,
아예 생략하여 씁니다.

ㅜ ㅠ

이 두 모음은 꺾어서 쓰면 오히려
부자연스럽기 때문에 기본 체로 씁니다.

ㅚ ㅙ

이중모음은 단모음 두 개를 붙여 써줍니다.
이때 서로 붙지 않고 약간의 공백을 두고 씁니다.

ㄲ ㄸ ㅃ ㅉ ㅉ

앞의 자음과 같은 방법으로 두 개를 써줍니다.
주의할 점은 'ㄲ, ㄸ, ㅃ'에서 자음 사이를 약간 띄워주세요.
쌍자음을 쓸 때 각 자음의 가로 너비를 줄여서 쓰면
좀 더 단정하고 정돈된 느낌으로 쓸 수 있어요.

tip

서로 공백 두기, **높이 맞추기**

행 복 핳 세 요

공백을 어떻게 두는지
빨간색 점선을 그어, 확인해보세요.

31

유슬 꺾임체 연습하기

자음

ㄱ ㄴ ㄷ ㄹ ㅁ ㅂ ㅅ ㅇ ㅈ ㅊ ㅋ ㅌ ㅍ ㅎ

ㄱ ㄴ ㄷ ㄹ ㅁ ㅂ ㅅ ㅇ ㅈ ㅊ ㅋ ㅌ ㅍ ㅎ

쌍자음

ㄲ ㄸ ㅃ ㅆ ㅉ

ㄲ ㄸ ㅃ ㅆ ㅉ

모음

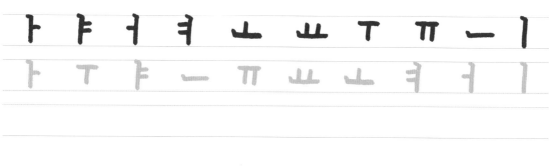

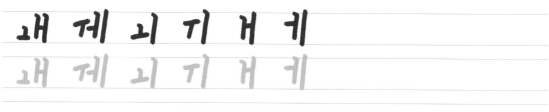

사실 너와 걸을 수 있다면 얼마나 좋을까

사계절이 와 그리고 또 떠나

내 겨울을 주고 또 여름도 주었지

네 눈앞에 그려 봐 네 진심을 느껴 봐

세상엔 이렇게 재미있는 게 많은걸

사실 나도 몰라 어디쯤 내가 있는지

▶ 동영상보기

흘려쓰는 매력이 있어요!

유슬 흘림체

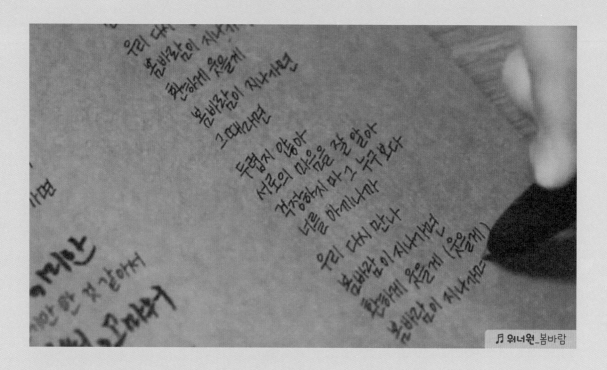

♬ 워너원_봄바람

자연스러우면서 가을처럼 쓸쓸한 느낌을 가진 매력 만점의 유슬 흘림체는 아주 쓰임새가 많은 글씨체예요. 이 글씨체는 시크한 느낌이나 슬픈 감성의 가사를 쓸 때 좋아요.

자음

각도는 90도보다 작게, 적당히 꺾어 주는 것이 포인트예요.

> 캘리그래피나 강조 문구가 아니면 평소엔 붙여 쓰는게 편하답니다.

흘림체 자음의 포인트는 'ㅂ'!
두 번째 획을 날려쓰는 듯이 써 보세요!
1, 2획은 서로 약간 띄어 쓰면 독특하고
개성 있는 글씨체를 완성할 수 있어요.

34

 'ㅇ'이 양옆으로 눌린 모양으로 오른쪽으로
기울기를 주면서 써주세요.

유슬 흘림체는 마치 대각선으로 잡아 당긴듯한 기본 틀 안에 글자를 맞추어 쓰는 것이
핵심이에요. 날카롭기도 하고 쓸쓸한 분위기가 나기도 하지요?

이 두 모서리로 글자가
치우치는 느낌.

모음

모음에서 가로획은 빨간 화살표처럼 대각선 위의
방향으로 뻗게 써주세요. 이때, 세로획은 반드시
수직을 유지해 주어야 합니다!

★ 각 글자가 오른쪽 위로 올라가지 않게 수시로 정렬을 해주어야 해요.
　처음에는 줄이 그어진 노트에 연습하는 게 중요해요.

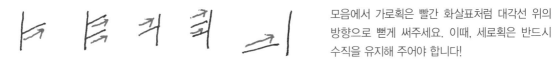

(×) 글씨가 점점 올@가려고 해π
　　　└── 자음이 앞글자 모음과 같은 높이에 있으려고 하다 보니 올라가요.

(○) 글씨가 점점 올라가려고 해
　　　└── 자음 올라감 방지! 자음이 앞글자를 따라가려 하면 안 되고 꼭 줄에 맞춰서 써야 해요.
　　　　　 자음을 아래로 눌러준다는 느낌으로 써주세요.

자음

ㄱ ㄴ ㄷ ㄹ ㅁ ㅂ ㅅ ㅇ ㅈ ㅊ ㅋ ㅌ ㅍ ㅎ

ㄱ ㄴ ㄷ ㄹ ㅁ ㅂ ㅅ ㅇ ㅈ ㅊ ㅋ ㅌ ㅍ ㅎ

쌍자음

ㄲ ㅃ ㄸ ㅆ ㅉ

ㄲ ㅃ ㄸ ㅆ ㅉ

모음

ㅏ ㅑ ㅓ ㅕ ㅗ ㅛ ㅜ ㅠ ㅡ ㅣ

ㅏ ㅑ ㅓ ㅕ ㅗ ㅛ ㅜ ㅠ ㅡ ㅣ

ㅙ ㅖ ㅢ ㅟ ㅚ ㅐ ㅔ

ㅙ ㅖ ㅢ ㅟ ㅚ ㅐ ㅔ

너와 나와 우라가 모여

오늘 저녁 뭐 먹을까?

딸기 우유와 샌드위치

숙제하기 싫은 날

요리조리 피해 다니기만 하네

괜찮아질 거야 걱정하지 말고 한숨 푹 자

3

가사 꾸미기

유슬04만의 10곡 가사 꾸미기 작업 노트를
함께 들여다볼까요?

IDOL
_ BTS

유슬의 작업 노트

IDOL은 '다른 사람이 뭐라 해도 나는 나 자신이며, 그런 나를 나는 사랑한다.'는 주제의 가사를 담고 있는 신나는 곡입니다. 아프리칸 비트에 합쳐진 국악 장단, 한국의 추임새가 듣는 이의 흥을 폭발시키죠. 뮤직비디오도 아프리카와 한국의 전통 이미지를 사용한 화려한 색감의 CG가 시선을 사로잡습니다. 이 작품에는 한국적인 느낌으로 한지를 사용해 꾸며 볼 거예요. 알록달록 다양한 색상들을 잘 조합해서 IDOL과 딱 맞는 밝은 분위기의 작품을 만들어 보아요.

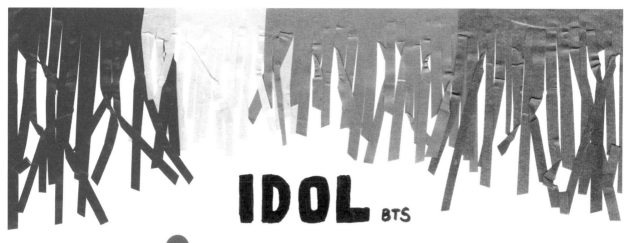

IDOL BTS

You can call me artist
You can call me idol
아님 어떤 다른 뭐라 해도
I don't care
I'm proud of it
난 자유롭네
No more irony
나는 항상 나였기에

손가락질 해, 나는 전혀 신경쓰지 않네
나를 욕하는 너의 그 이유가 무슨 간에
I know what I am
I know what I want
I never gon' change
I never gon' trade
(Trade off)

뭘 어쩌고 저쩌고 떠들어대셔
I do what I do, 그니까 넌 너나 잘하셔
You can't stop me lovin' myself

얼쑤 좋다
You can't stop me lovin' myself
지화자 좋다
You can't stop me lovin' myself

OH OH OH OH
OH OH OH OH OH OH
OH OH OH OH
덩기덕 쿵더러러 얼쑤~ x2

Face off 마치 오우삼, ay
Top star with that spotlight, ay
때로는 슈퍼히어로가 돼
돌려대 너의 Anpanman

24시간이 석지
헷갈림, 내껜 사치
I do my thang (I do my thang),
I love myself

I love myself, I love my fans
Love my dance and my what
내 속 안엔 몇십 몇 백명의 내가 있어

오늘 또 다른 날 맞이해
어차피 전부 다 나이기에
고민보다는 걍 달리네

Runnin' man
Runnin' man

뭘 어쩌고 저쩌고 떠들어대셔 ···
I do what I do, 그니까 넌 너나 잘하셔
You can't stop me lovin' myself

얼쑤 좋다
You can't stop me lovin' myself
지화자 좋다
You can't stop me lovin' myself

OH OH OH OH
OH OH OH OH OH OH
OH OH OH OH

덩기덕 쿵더러러 얼쑤~ x2

i'm so fine
wherever I go
가끔 멀리 돌아가도
It's okay,
I'm in love with my-myself
It's okay,
난 이순간 행복해

얼쑤 좋다
You can't stop me lovin' myself
지화자 좋다
You can't stop me lovin' myself

OH OH OH OH
OH OH OH OH OH OH
OH OH OH

덩기덕 쿵더러러 얼쑤

OH OH OH OH
OH OH OH OH OH
OH OH OH OH

덩기덕 쿵더러러 얼쑤

펜 : Signo 0.28 Black, Playcolor K

You can call me artist

You can call me idol

손가락질 해, 나는 전혀 신경쓰지 않네

나를 욕하는 너의 그 이유가 뭐든 간에

I know what I am

뭘 어쩌고 저쩌고 떠들어대서

뭘 어쩌고 저쩌고 떠들어대서

I do what I do, 그니까 넌 너나 잘하셔

I do what I do, 그니까 넌 너나 잘하셔

You can't stop me lovin' myself

You can't stop me lovin' myself

얼쑤 좋다 지화자 좋다

얼쑤 좋다 지화자 좋다

덩기덕 쿵더러러 얼쑤~

덩기덕 쿵더러러 얼쑤~

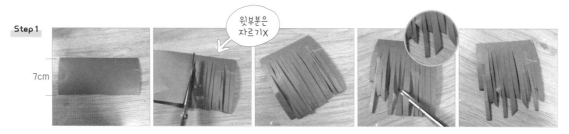

Point. 2
상단 장식 꾸미기

이 곡은 신나는 댄스곡이지만, 한국적인 느낌이 물씬 나요. 뮤직비디오도 한국적인 배경과 의상이 등장하지요. 특히 한국의 오방색과 같은 원색 계열의 색을 많이 사용하여, 굉장히 색깔이 다양하답니다. 뮤직비디오의 흩날리는 끈들을 한지로 표현할 거예요.

Step 1

윗부분은 자르기 X

7cm

1　높이 약 7cm 정도로 한지를 잘라 줍니다.

2　너비 3~7mm 정도 간격을 두면서, 위에 풀을 붙일 부분 1cm 정도는 남겨 놓고 가위로 잘라 줍니다. 간격은 조금씩 달라도 그 자체로 자연스러우니 편하게 잘라 주세요.

3　필요한 만큼만 남기고 가위로 깔끔하게 자릅니다.

4　길고 짧은 줄이 골고루 분포하게끔 줄마다 다른 길이로 잘라 줍니다. 가위를 그림과 같이 살짝 비스듬히 놓고 여러 방향에서 잘라 주세요.

Step 2

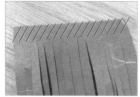
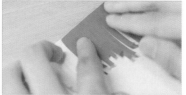

빨간색 빗금 친 부분의 뒤쪽에 풀을 칠해서 배경 종이의 윗부분에 붙여 줍니다. 서로 다른 색의 종이를 이어 붙일 때는 2cm 정도 겹쳐서 붙여 주세요.

Step 3

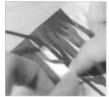

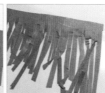

종이를 단정하고 정리되게 붙이지 말고, 마음대로 규칙 없이 붙이면 더 멋스러운 표현이 가능합니다. 나풀거리는 부분들을 자연스럽게 흩날리는 것처럼 살짝 접거나 서로 엇갈리며 풀로 고정해 주세요. (영상참고)

사용한 재료

- **종이 :** 종이나라 우리 한지(빨강, 노랑, 파랑, 초록색)
- **스티커 :** 스티커리테일 F15-72 칼라씰 원형
- **펜 :** Playcolor K, Faber Castel 빨강 (모자 그림)
- **마스킹 테이프 :** 이투컬렉션 Masking Tape single-97 tape

Point. 3
알록달록하게 가사 꾸미기

You can call me artist
You can call me idol
아님 어떤 다른 무라 해도
I don't care
I'm proud of it
난 자유롭네
No more irony
나는 항상 나였기에

손가락질 해, 나는 전혀 신경쓰지 않네
나를 욕하는 너의 그 이유가 무든 간에
I know what I am
I know what I want
I never gon' change
I never gon' trade

얼쑤 좋다
You can't stop me lovin' myself
지화자 좋다
You can't stop me lovin' myself

애 애 애 애
애 애 애 애 애 애
애 애 애 애

덩기덕 쿵더러러 얼쑤
애 애 애 애
애 애 애 애 애
애 애 애 애
덩기덕 쿵더러러 얼쑤

- '가사 옆에 원형 데코 스티커를 붙여서 좀 더 가사에 색깔을 입혀 보았어요. 모양은 동그라미로 통일되지만, 색깔을 다양하게 써서 역동적인 효과를 낼 수 있어요.

- '얼쑤'부터 시작되는 훅 부분은 3원색인 빨강, 초록, 파랑 등 강렬한 색상을 사용했어요.

- 반복되는 가사는 자칫하면 지루해 보이고 정적으로 보일 수 있어요. 다양한 색깔의 굵은 수성펜을 사용해서 색깔로 가사에 포인트를 줍니다.

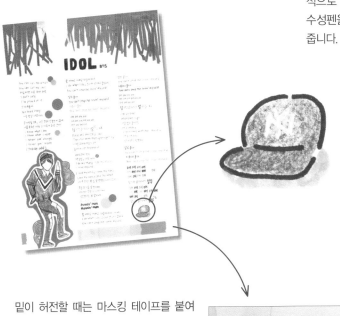

방탄소년단 '지민'이 뮤직비디오에서 쓰고 있던 모자도 귀엽게 그려 주었어요. 가사를 다 쓰고 밑에 공백이 남을 때에는 이처럼 작은 소품 등을 그려서 양쪽 문단의 길이를 맞춰 주세요.

밑이 허전할 때는 마스킹 테이프를 붙여 주세요. 저는 한지의 느낌이 나는 마스킹 테이프를 붙여 주었어요.

배경 꾸미기-인물 그리기

 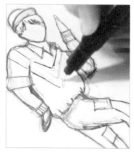 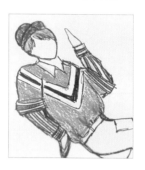

뮤직비디오 중
'지민'의 장면

> 효과를 그려줄 공간을
> 미리 생각하고
> 자리를 비워 놓은 다음
> 자르세요!

1 먼저 연필로 스케치하고 그다음 수성펜으로 외곽선을 그린 뒤 색연필로 컬러링을
해주세요. 신나는 노래 분위기와 어울리게 역동적인 자세가 좋아요. 저는 뮤직비디오
중 '지민'의 장면을 그렸어요.

2 그림을 다 그린 후, 뒤에 색지(한지)를 덧대어 붙인 후, 5mm의 여유를
두고 잘라 주세요. 흰 종이 뒤에 진한 색의 종이를 뒤에 덧대어 붙이면
입체감과 색감이 살아나요! 다양한 도구를 사용하여 오른쪽 꾸미기
연습장에 좋아하는 가사를 쓰고 그림으로 표현해 보세요!

3 흰색 펜으로 움직임 효과를 그려 주어 역동적인 그림으로 연출해
보세요.

> tip 그림에 자신이 없다면, 먼저 사진을 프린트하고, 그 위에 흰 종이를 대고 따라
> 그려 보세요. 자세하게 그리려고 욕심내기보다는 먼저 그림의 윤곽을 그리도록
> 시도해 보세요. 마음에 들지 않으면 새로운 종이에 다시 그리면 되니 망치지
> 않을 수 있겠죠?

사용한 재료

- **밑그림 스케치 :** 연필
- **선따기 :** Playcolor K 검정색
- **색칠 :** (크레용) Neocolor II watersoluble, Faber Castel
- **종이 :** A4용지, 파란색 한지

꾸미기 연습장

다양한 도구를 사용하여 아래 칸에 좋아하는 가사를 쓰고 그림으로 표현해 보세요!

FAKE LOVE
_ BTS

▶ 동영상보기

영상 게시일 : 2018. 05
조회수 : 85만 회
댓글 : 3,300여 개

유슬의 작업 노트

운명인 줄 알았던 사랑이 거짓임을 깨닫는 내용의 FAKE LOVE의 가사는 아픈 사랑을 겪으면서 이별의 아픔을 표현하고, 이런 이별 과정을 통해서 화자 자신의 내면이 어른으로 성장하게 되지요. 저는 이런 내면의 고통과 성장의 느낌을 회색빛으로 표현하고, 그림은 뮤직비디오에서 가장 이 곡을 잘 표현한 듯한 컷을 참고하여 표현해 보았어요.

Fake Love

BTS

널 위해서라면 난
슬퍼도 기쁜 척 할수가 있었어
널 위해서라면 난
아파도 강한 척 할 수가 있었어
사랑이 사랑만으로 완벽하길
내 모든 약점들은 다 숨겨지길
이뤄지지 않는 꿈속에서
피울 수 없는 꽃을 키웠어

I'm so sick of this
Fake Love Fake Love Fake Love
I'm so sorry but it's
Fake Love Fake Love Fake Love

I wanna be a good man just for you
세상을 줬네 just for you
전부 바꿨어 just for you
Now I dunno me, who are you?
우리만의 숲 너는 없었어
내가 왔던 route 잊어버렸어
나도 내가 누구였는지도 잘 모르게 됐어
거울에다 지껄여봐 너는 대체 누구니

널 위해서라면 난
슬퍼도 기쁜 척 할 수가 있었어
널 위해서라면 난
아파도 강한 척 할 수가 있었어
사랑이 사랑만으로 완벽하길
내 모든 약점들은 다 숨겨지길
이뤄지지 않는 꿈속에서
피울 수 없는 꽃을 키웠어

Love you so bad ×2
널 위해 예쁜 거짓을 빚어내
Love it's so mad ×2
날 지워 너의 인형이 되려해
Love you so bad ×2
널 위해 예쁜 거짓을 빚어내
Love it's so mad ×2
날 지워 너의 인형이 되려해

I'm so sick of this
Fake Love Fake Love Fake Love
I'm so sorry but it's
Fake Love Fake Love Fake Love

why you sad? I don't know 난몰라
웃어봐 사랑해 말해봐
나를 봐 나조차도 버린 나
너조차 이해할 수 없는 나
낯설다 하네 니가 좋아하던 나로 변한 내가
아니라 하네 예전에 니가 잘 알고 있던 내가
아니긴 뭐가 난 눈 멀었어
사랑은 뭐가 사랑 It's all fake love

(Woo) I dunno I dunno I dunno why
(Woo) 나도 날 나도 날 모르겠어
(Woo) I just know I just know
I just know why
Cuz it's all Fake Love Fake Love Fake Love

Love you so bad Love you so bad
널 위해 예쁜 거짓을 빚어내
Love it's so mad Love it's so mad
날 지워 너의 인형이 되려해
Love you so bad Love you so bad
널 위해 예쁜 거짓을 빚어내
Love it's so mad Love it's so mad
날 지워 너의 인형이 되려해

I'm so sick of this
Fake Love Fake Love Fake Love
i'm so sorry but it's
Fake Love Fake Love Fake Love

널 위해서라면 난
슬퍼도 기쁜 척 할 수가 있었어
널 위해서라면 난
아파도 강한 척 할수가 있었어
사랑이 사랑만으로 완벽하길
내 모든 약점들은 다 숨겨지길
이뤄지지 않는 꿈속에서
피울 수 없는 꽃을 키웠어

펜 : Signo 0.28 Black, Signo 0.7
Metalic Silver

널 위해서라면

사랑이 사랑만으로 완벽하길

아파도 강한 척 할 수가 있었어

이루어지지 않는 꿈 속에서

피울 수 없는 꽃을 키웠어

우리만의 숲 너는 없었어
우리만의 숲 너는 없었어

내가 왔던 route 잊어버렸어
내가 왔던 route 잊어버렸어

나도 내가 누구였는지도 잘 모르게 됐어
나도 내가 누구였는지도 잘 모르게 됐어

거울에다 지껄여봐 너는 대체 누구니
거울에다 지껄여봐 너는 대체 누구니

우리만의 숲 너는 없었어
우리만의 숲 너는 없었어

1 제목을 강조하기 위해 제목 부분만 다른 색깔의 종이를 덧붙일 거예요. A4 크기의 크라프트지를 높이 3cm로 잘라서 A4 크기의 은색 종이 상단에 붙여 줍니다.

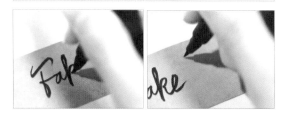

Fake Love

2 Roman체 'Fake Love' 문구를 인쇄한 뒤, 이것을 참고해 보기로 했어요. 빈 연습장에 여러 번 연습을 해보면서, 자신이 마음에 드는 글씨가 나올 때까지 계속 글씨체를 써서 연습해요.

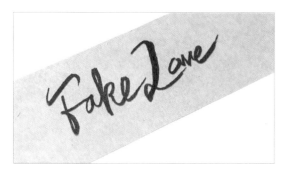

3 제가 펜을 어떻게 잡는지 자세히 보시면, 종이와 거의 수직이 되게끔 힘을 빼서 잡는게 보일 거예요. 자연스러운 캘리그래피를 쓰기 위해서는 힘 조절이 중요합니다. 물 흐르듯이 쓴다는 느낌을 갖고 펜을 수직으로 세워서 써보세요.

BTS도 밑에 작은 글씨로 써줍니다.

tip 제목을 캘리그래피로 멋지게 쓰고 싶은데, 어떻게 써야 할지 몰라 막막하다고요? 저는 그럴 때 마음에 드는 글씨 폰트를 찾아서 프린트한 다음 그 위에 종이를 덧대고 여러 번 연습해 본답니다.

사용한 재료

- **종이 :** 크라프트지(OA 팬시 종이)
- **펜 :** Faber Castell PITT Artist Pen

영문 흘림체 캘리그래피
예쁘게 쓰는 노하우!
다른 글자는 한 획에 걸쳐서
흘려 쓰고, 대문자만 따로
써줍니다. 대문자는 상대적으로
크게 써주세요.

첫 글자는 휘감기는 라인을 주어서 강조합니다.
단어가 시작하는 앞글자에 힘을 주어 전체적인
균형감을 맞춥니다.

1 **2** **3**

Fake Love **4**

o, v, e를 물 흐르듯이 글씨가 끊기지
않게 씁니다.

L의 중간에 세로로 내려가는 부분은 두껍게 써 주면 더
강조되어 보여요. 마지막 끝처리도 길게 빼주어서 글자 크기를
키우고 갈수록 굵기가 가늘어지게 자연스럽게 써주세요.

Fake Love

뮤직비디오 속 장면을 그림으로 표현하기

뮤직비디오에서 영감을 받아서 그린 그림이에요. 이 노래는 미스터리하고 어두운 분위기를 갖고 있어서, 작품 전체에 그 느낌을 표현하기 위해 그림을 그려 넣었어요. 어두운 느낌을 지닌 뒷모습과 밝은 곳을 향해 나아가는 창문, 그리고 'Save ME'의 문구를 표현했어요.

① 뮤직비디오, 앨범 재킷, 가사 등 영감 받은 그림을 정한 후 가사를 쓸 부분을 남기고 페이지 아랫부분에 그려요. 먼저 연필로 밑그림을 연하게 그린 후에 검은색 수성펜으로 깔끔하게 선을 따주고, 색연필로 배경을 칠했어요. 사진과 같이 색연필을 눕혀서 가로로 왔다 갔다 하면서 그러데이션을 넣어주세요.

② 뮤직비디오에서 이 장면의 주인공인 방탄소년단 '뷔'의 검은 실루엣을 인쇄해서 가위로 자른 뒤 풀로 붙여 주세요.

③ 그림 주변에 흰색 반짝이 풀을 사용해서 어두운 방의 벽을 뒤덮고 있는 수십 개의 핸드폰이 빛나는 장면을 표현했어요. 핸드폰을 직사각형 모양으로 그림 주변에 그려 주세요. 이때 종이의 양 끝으로 갈수록 직사각형이 더 가깝게 느껴지도록 점점 크게 그려 주세요.

④ 뮤직비디오에 나온 등잔을 그려주고, 회색 계열의 마스킹테이프를 줄 모양으로 잘라서 길게 붙여 주세요.

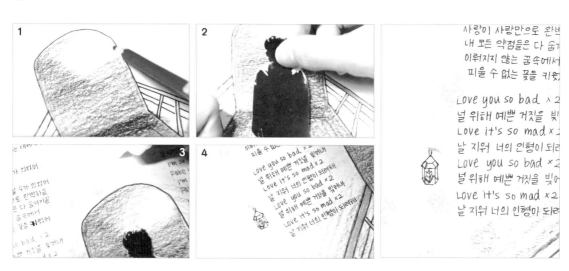

사용한 재료

- **종이** : 티라미수 용지 은색
- **필기구** : FABER CASTELL 색연필, 검은 수성펜 : Playcolor K 검정
 ④번 펜 : Signo 0.28 검정
- **반짝이 풀** : 쉴드 글리터 글루 흰색(Shield Artists Glitter Glue)
- **마스킹테이프** : mt stripe silver 2

꾸미기 연습장

다양한 도구를 사용하여 아래 칸에 좋아하는 가사를 쓰고 그림으로 표현해 보세요!

작은 것들을 위한 시
(Boy With Luv)_ BTS

영상 게시일 : 2019. 05
조회수 : 16만 회
댓글 : 600여 개

유슬의 작업 노트

방탄소년단의 '작은 것들을 위한 시'는 사소한 일상과 행복을 알아가는 작은 것들에 즐거움을 느끼며, 그것을 지키는 것이 진짜 사랑이라는 편안한 느낌의 곡이에요. 한 편의 뮤지컬 영화를 보는 듯한 도시 세팅과 하늘, 보라, 주황 등의 이국적인 색깔이 두드러졌어요. 그중에서 도시의 야경을 나타낸 방탄소년단의 무대가 인상 깊어서, 보랏빛 도시 야경을 직접 표현해 보기로 했어요.

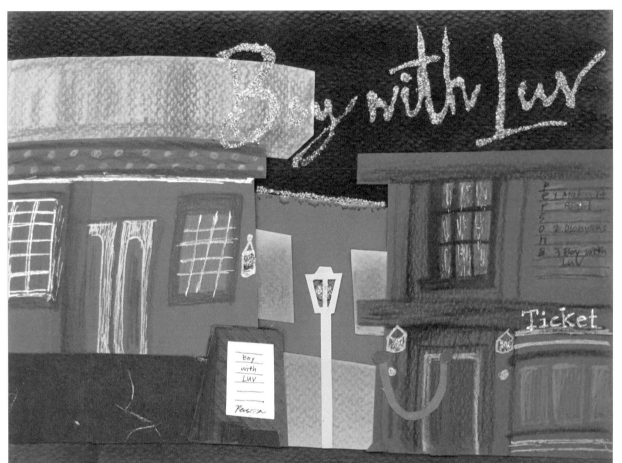

모든 게 궁금해 How's your day
Oh tell me //// ////
뭐가 널 행복하게 하는지
Oh text me //// ////
Your every picture
내 머리맡에 두고 싶어 oh bae
come be my teacher ✏
네 모든 걸 다 가르쳐줘
Your 1 , Your 2

Listen my my baby 나는
저 하늘을 높이 날고 있어
(그때 니가 내게 줬던 두 날개로)
이제 여긴 너무 높아
난 내 눈에 널 맞추고 있어
Yeah you makin' me
A Boy with Luv

Oh my my my oh my my my
I've waited all my life
네 전부를 함께하고 싶어
Oh my my my oh my my my
Looking for something right
이제 조금은 나 알겠어

i want something stronger
Than a moment,
than a moment, love
I have waited longer.....
For a boy with
For a boy with luv

널 알게 된 이후 ya
내 삶은 온통 너 ya
사소한 게 사소하지 않게
만들어버린 너라는 ☆
하나 부터 열까지
모든 게 특별하지
너의 관심사 걸음걸이 말투와
사소한 작은 습관들까지
다 말하지 너무 작던 내가
영웅이 된 거라고 (oh nah)
난 말하지 운명 따윈
처음부터 내게 아니었다고
세계의 평화 (No way)
거대한 질서 (No way)
그저 널 지킬거야 난
(Boy with Luv)

Listen my my baby 나는
저 하늘을 높이 날고 있어
(그때 니가 내게 줬던 두 날개로)
이제 여긴 너무 높아
난 내 눈에 널 맞추고 싶어
Yeah you makin' me a
Boy with Luv

Oh my my my oh my my my
You got me high so fast
네 전부를 함께하고 싶어
Oh my my my oh my my my
You got me fly so fast
이제 조금은 나 알겠어

♪♪♪♪♪
Love is nothing stronger
♪♪♪♪♪
Than a boy with Luv
✳•✳•✳
Love is nothing stronger
/\/\/\
Than a Boy with Luv

Point. 1
가사 따라 쓰기

펜 : Signo Creamy White 0.7,
GELLY ROLL Metalic Gold

모든 게 궁금해 How's your day Oh tell me

모든 게 궁금해 How's your day Oh tell me

뭐가 널 행복하게 하는지 Oh text me

뭐가 널 행복하게 하는지 Oh text me

Listen my my baby 나는 저 하늘을 높이 날고 있어

Listen my my baby 나는 저 하늘을 높이 날고 있어

이제 여긴 너무 높아 난 내 눈에 널 맞추고 있어

이제 여긴 너무 높아 난 내 눈에 널 맞추고 있어

I've waited all my life 네 전부를 함께하고 싶어

I've waited all my life 네 전부를 함께하고 싶어

Looking for something right 이제 조금은 나 알겠어

사소한 게 사소하지 않게 만들어버린 너라는

하나부터 열까지 모든 게 특별하지

난 말하지 운명 따윈 처음부터 내 게 아니었다고

네 전부를 함께하고 싶어 이제 조금은 나 알겠어

BTS의 음악 방송 무대의 콘셉트였던 보랏빛 길거리 야경을 색지로 만들어 보아요.

배경 만들기

1 남색 A4 크기 색지의 ½ (흰색 빗금
친부분)에 검은 파스텔을 가로로 쓱쓱
그어주고, 휴지로 문질러 줍니다.

A4 크기 색지

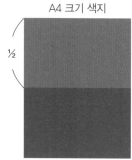

½

파스텔을 한 번씩만 그어줘요.

건물 만들기

1 색연필로 건물 그림을 꾸며 줘요. 분홍색 색지로 지붕을, 검은색 한지로 계단을 만들어요.

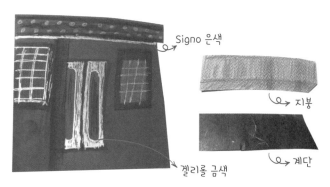

Signo 은색

↳ 지붕

↳ 계단

↳ 젤리롤 금색

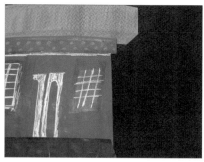

2 창문은 분홍색 사각형 두 개에 분홍, 보라 파스텔로 그러데이션을 주면서
칠하고, 밑의 분홍색 벽도 같은 방법으로 음영을 넣어 줘요.

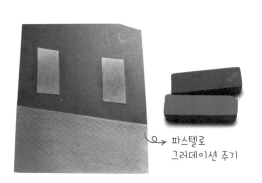

↳ 파스텔로
그러데이션 주기

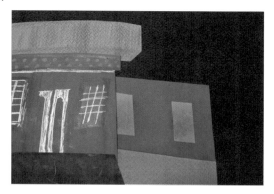

3 작품 오른쪽에 넣을 건물도 왼쪽 건물과 마찬가지로 종이를 오리고 다양한 펜으로 디테일을 꾸며 주세요.

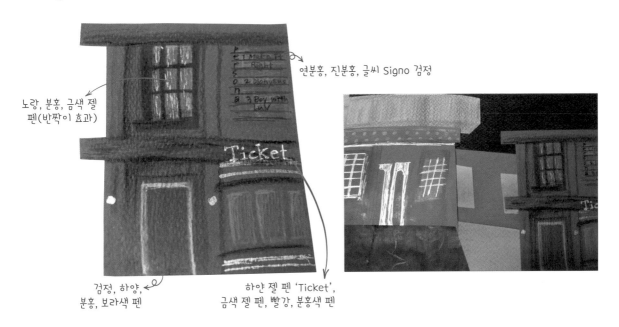

노랑, 분홍, 금색 젤
펜(반짝이 효과)

연분홍, 진분홍, 글씨 Signo 검정

검정, 하양,
분홍, 보라색 펜

하얀 젤 펜 'Ticket',
금색 젤 펜, 빨강, 분홍색 펜

4 다양한 장치들은 색지를 오려서 만들어요. 작품을 더욱 풍성하게 만들어 보세요.

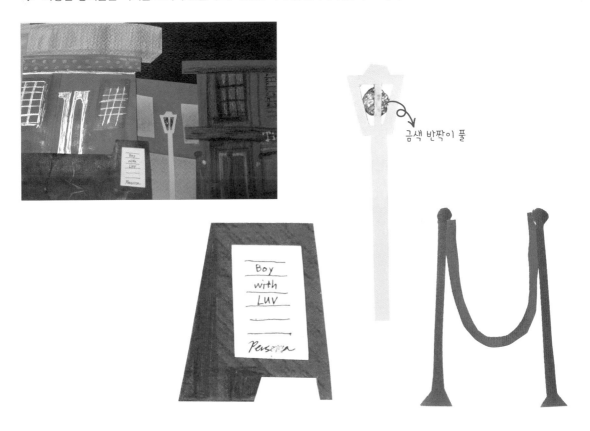

금색 반짝이 풀

반짝이 풀로 불빛, 제목 표현하기

1 아홉 개의 창문 중 4~5개에 금색 반짝이 풀을 이쑤시개로 얇게 피면서 드문드문 발라줍니다. 창문에 불빛이 반사되는 것을 자연스럽게 표현할 수 있어요.

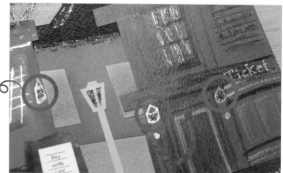

흰색 젤 펜으로 전등을 그려주고 그 안의 불빛은 금색 반짝이 풀을 동그랗게 짜서 표현해줍니다.

2 제목은 금색 반짝이 풀로 화려하게 적어서 도시의 반짝이는 불빛 느낌을 나타낼 거예요.

가운데 건물 위쪽 테두리도 그려 줍니다.

🔵 **따라 써보세요** 'BrownHill Script' 폰트로 친 'Boy with Luv' 문구를 프린트해서 따라 써보았어요.

Boy with Luv

사용한 재료

- **종이** : 색지(파란색/검은색/연분홍색), 색종이(갈색/흰색)
- **반짝이 풀** : 쉴드 글리터 글루 금색 (Shield Artist's Glistter Glue)
- 문교 파스텔 검정

62

꾸미기 연습장

다양한 도구를 사용하여 아래 칸에 좋아하는 가사를 쓰고 그림으로 표현해 보세요!

Dance The Night Away
_ Twice

유슬의 작업 노트

트와이스의 첫 서머송 'Dance The Night Away'는 매 순간 특별한 행복을 품고 살아가는 아홉 멤버들의 청춘을 표현한 업템포 팝곡입니다. 한여름 무더위를 싹 가시게 할 만큼 시원하고 청량한 분위기를 풍겨서 듣는 이도 덩달아 에너지가 넘치게 되지요. 뮤직비디오에서 밤이 되었을 때, 멤버들이 바닷가에서 꼬마전구를 켜놓고 다 같이 신나게 춤을 추는 장면이 인상 깊었어요. 그래서 검은 종이로 밤을, 스팽글과 금색펜으로 다채로운 불빛을 그려내어 바닷가 밤의 축제 분위기를 표현했어요.

라라라라라라라라 라라라라라라라라
You and me in the moonlight
별꽃 축제 열린 밤
파도 소리를 듣고 춤을 추는 이 순간
이 느낌 정말 딱야

바다야 우리와 같이 놀아
바람아 너도 이쪽으로 와
달빛 조명 아래서 너와 나와 세상과
다 같이 Party all night long yeah
it's good

If you wanna have some fun
짭짤한 공기처럼 이 순간의 특별한
행복을 놓치지마

one two three let's go
저 우주 위로 날아갈듯 춤추러 가
Hey Let's dance the night away
Let's dance the night away
one two three let's go
저 바다 건너 들릴듯 소리 질러
Let's dance the night away
Dance the night away
Let's dance the night away

You and me in this cool night
미소 짓는 반쪽 달
그 언젠가 너와 나 저 달 뒷면으로 가
파티를 열기로 약속 yeah
it's good

If you wanna have some fun
은빛 모래알처럼 이 순간의 특별한
행복을 놓치지마

one two three let's go
저 우주 위로 날아갈듯 춤추러 가
Hey Let's dance the night away
Let's dance the night away
one two three let's go
저 바다 건너 들릴듯 소리 질러
Let's dance the night away
오늘이 마지막인듯
소리 질러 저 멀리
끝없이 날아오를 듯
힘껏 뛰어 더 높이

오늘이 마지막인듯
소리질러 저 멀리
쏟아지는 별빛과

Let's dance the night away
Let's dance the night away

one two three let's go
저 바다 건너 들릴듯 소리 질러
Let's dance the nightaway
Let's dance the night away

Dance the night away
Dance the night away
Dance the night away

Let's
dance
the night
away

가사 따라 쓰기

펜 : Signo 0.28 Black,
GELLY ROLL Metalic Gold

You and me in the moonlight

You and me in the moonlight

파도 소리를 듣고 춤을 추는 이 순간

파도 소리를 듣고 춤을 추는 이 순간

바다야 우리와 같이 놀아　바람아 너도 이쪽으로 와

바다야 우리와 같이 놀아　바람아 너도 이쪽으로 와

달빛 조명 아래서 너와 나와 세상과

달빛 조명 아래서 너와 나와 세상과

다같이 Party all night long yeah it's good

다같이 Party all night long yeah it's good

저 우주 위로 날아갈 듯 춤추러 가 Hey

저 우주 위로 날아갈 듯 춤추러 가 Hey

Let's dance the night away

Let's dance the night away

저 바다 건너 들릴 듯 소리 질러

저 바다 건너 들릴 듯 소리 질러

If you wanna have some fun

If you wanna have some fun

은빛 모래알처럼 이 순간의 특별한

은빛 모래알처럼 이 순간의 특별한

제목 꾸미기

1 공식 로고를 연필로 먼저 스케치를 해본 뒤, 금색 펜으로 그려 줍니다.

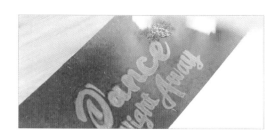

2 'e' 옆에 금색 반짝이 풀을 조금 짜서 휴지로 톡톡 두들겨 반짝이는 효과를 내주세요.

3 금색 별 모양의 스티커를 붙이고, 별 주변에 반짝 이 풀로 다시 한번 반짝거리는 효과를 내요.

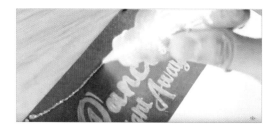

4 금색 반짝이 풀로 포물선 모양으로 줄을 그릴 건 데, 양 끝에서 ¼ 되는 지점에 오목하게 들어갈 부분을 미리 점으로 찍어 놓습니다.

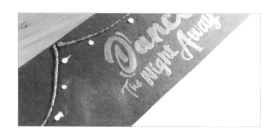

5 반짝이 풀이 어느 정도 마르면 아래에 목공용 풀 로 점을 찍어요.

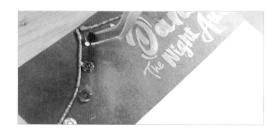

6 다양한 색깔의 동그란 스팽글을 하나씩 붙여 주 어 미니 전구를 표현합니다. 반짝이 풀이 흐트러 지지 않도록 핀셋으로 작업하는 게 좋아요.

사용한 재료

- **종이 :** 티라미수 검은색, A4용지
- **펜 :** Gelly Roll Metalic 금색
- **원형 스팽글**
- **반짝이 풀 :** 쉴드 글리터 글루 금색(Shield Artist's Glitter Glue)

 tip 스팽글이 없는 경우 반짝이가 포함된 젤 펜이나 금/은박지 색종이로 대신할 수 있어요!

반짝이 풀로 미니 전구 줄을 따라 그려 보세요.
★마를 때까지 책을 덮거나 만지면 안 돼요!

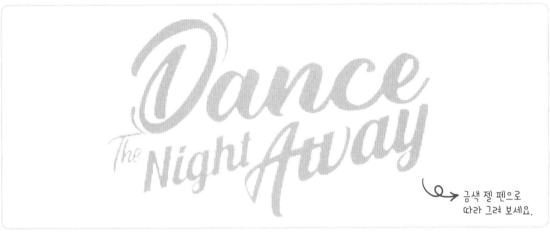

→ 금색 젤 펜으로
따라 그려 보세요.

Point. 3
손 그림 그리기

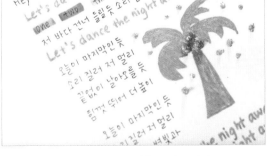
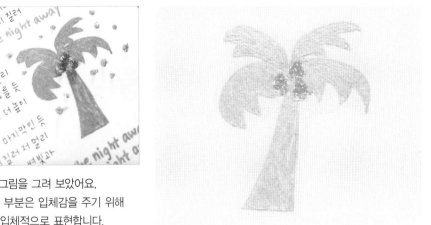

여백이 비어 보여서 야자수 그림을 그려 보았어요.
금색 펜으로 그려 주고 열매 부분은 입체감을 주기 위해
반짝이 풀을 동그랗게 짜서 입체적으로 표현합니다.

가사 꾸미기 - 펜

● **글리터펜** 반짝이는 전구와 비슷한 분위기를 내기 위해 가사 중에 후렴 부분을 시그노 메탈릭 펜으로 꾸몄어요.

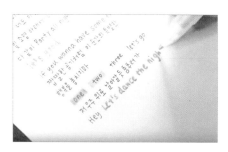 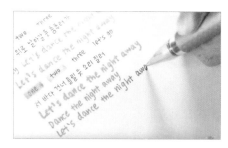

● **형광펜** 춤을 출 때 박자를 카운트하는 느낌에 가사 부분이라 one two three 이렇게 숫자가 나오는데, 형광펜으로 칠한 위에 가사를 쓰면 컬러감도 살고, 가사도 더 재미있게 읽혀요.

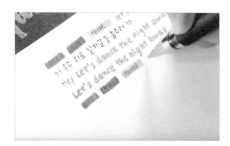 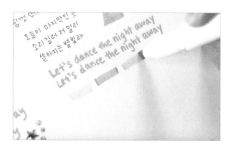

● **반짝이 풀** 반짝이 풀은 별 스팽글과 함께 사용하면 아주 예뻐요. 눈으로도 확실하게 반짝이는 효과를 확인할 수 있고, 작품이 한층 더 화사해져요.

 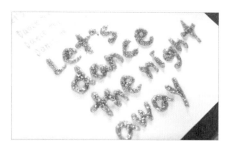

사용한 재료

- **글리터펜 :** Signo Metalic 금색, 보라색
- **형광펜 :** MILDLINER
- **반짝이 풀 :** 쉴드 글리터 글루 금색(Shield Artist's Glitter Glue)

꾸미기 연습장

다양한 도구를 사용하여 아래 칸에 좋아하는 가사를 쓰고 그림으로 표현해 보세요!

Fancy
_ Twice

유슬의 작업 노트

트로피컬 빛의 구름과 강렬한 태양 아래 우아한 분위기의 팝 댄스곡 FANCY! 기존의 노래 풍과는 달리 상큼 발랄 이미지에 성숙하고 강렬한 분위기가 첨가된 곡이에요. 전체적으로 앨범 분위기뿐만 아니라 멤버들의 머리 색깔과 의상에는 형광 색상과 다양한 색상이 눈길을 끌었어요. 앨범을 표지를 보면 분홍, 주황, 연노랑의 마블링이 배경으로 되어 있어요. 다른 사진에도 다른 색 조합으로 마블링 배경이 있답니다. 그럼 마블링 아트 기법을 이용해서 색다른 종이를 직접 만들어 보아요!

FANCY

지금 하늘 구름 색은 tropical, yeah
저 태양 빨간빛 네 두 볼 같아
Oh tell me, I'm the only one, baby
I fancy you, I fancy you, fancy you

It's dangerous 따끔해 넌 장미 같아
괜찮아 조금도 난 겁나지 않아
더 세게 꼭 잡아 take my hand
좀 위험할 거야, 더 위험할 거야, baby

달콤한 초콜릿 아이스크림처럼 녹아버리는
지금 내 기분 so lovely
깜깜한 우주 속 반짝이는
저 별 저 별 그 옆에 큰 네 별
거기 너 I fancy you
아무나 원하지 않아
Hey, I love you (love ya)
그래 너 I fancy you
꿈처럼 행복해도 돼
'Cause I need you (what)
Fancy you-u
누가 먼저 좋아하면 어때
Fancy you-u
지금 너에게로 갈래 Fancy

매일매일 난 정말 아무것도 못하네 oh my
Mayday 이러다 큰일 낼 것 같은데
Bang-bang 머리가 홀린 듯 reset이 돼
어쩌면 좋아 이게 맞는 건지 몰라 S.O.S
Swim swim 너란 바다에 잠수함이 돼
매일이 birthday 달콤해 너와 나의 fantasy

Dream-dream 마치 꿈같아 볼 꼬집어봐
요즘 나의 상태 메세지진 울랄라 baby
달콤한 초콜릿 아이스크림처럼 녹아버리는
지금 내 기분 so lovely
깜깜한 우주 속 가장 반짝이는
저 별, 저 별, 그 옆에 큰 네 별
거기 너 I fancy you
아무나 원하지 않아
Hey, I love you (love ya)

그래 너 I fancy you
꿈처럼 행복해도 돼
'Cause I need you (what)
Fancy you-u
누가 먼저 좋아하면 어때
Fancy you-u
지금 너에게로 갈래 Fancy
연기처럼 훅 사라질까
늘 가득히 담아 널 두 눈에 담아
생각만으로 포근해져
몰래 뒤에서 안아 널 놓지 않을래
거기 너 I fancy you
아무나 원하지 않아
Hey, I love you (love ya)
그래 너 I fancy you
꿈처럼 행복해도 돼
'Cause I need you
Fancy you-u
누가 먼저 좋아하면 어때
Fancy you-u
지금 너에게로 갈래 Fancy

펜 : Signo 0.28 Black

지금 하늘 구름 색은 tropical , yeah

지금 하늘 구름 색은 tropical , yeah

저 태양 빨간빛 네 두 볼 같아

저 태양 빨간빛 네 두 볼 같아

달콤한 초콜릿 아이스크림처럼 녹아버리는

달콤한 초콜릿 아이스크림처럼 녹아버리는

지금 내 기분 so lovely

지금 내 기분 so lovely

깜깜한 우주 속 가장 반짝이는 저 별 저 별 그 옆에 큰 네 별

깜깜한 우주 속 가장 반짝이는 저 별 저 별 그 옆에 큰 네 별

거기 너 I fancy you

거기 너 I fancy you

아무나 원하지 않아 Hey, I love you

아무나 원하지 않아 Hey, I love you

그래 너 I fancy you 꿈처럼 행복해도 돼

그래 너 I fancy you 꿈처럼 행복해도 돼

'Cause I need you (what)

'Cause I need you (what)

매일이 birthday 달콤해 너와 나의 fantasy

매일이 birthday 달콤해 너와 나의 fantasy

FANCY의 트랙 리스트 이미지, 앨범 표지 이미지 등을 보면 예쁜 마블링 배경이 깔려 있어요. 여러 색 조합 중 트랙 리스트 이미지의 마블링 컬러인 하양, 분홍, 하늘색을 이용해서 마블링 아트를 만들어 보아요.

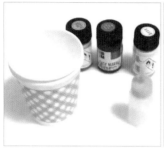

○ 준비물

마블링 물감 Marabu Easy Marble, 종이컵, 투약 병, 얇고 긴 도구 (이쑤시개, 핀셋 등), A4 크기 종이, 종이보다 큰 그릇, 물, 티슈

■	031 cherry red
□	070 white
□	090 light blue

1 분홍색 물감 만들기

Marabu 물감에는 분홍색이 없어서 흰색, 빨간색 물감을 섞어 만들어 주었어요. 흰색 물감을 만들고 싶은 양만큼 넣고, 빨간색 물감은 한두 방울만 넣어서 충분히 섞어주세요. 저는 15ml 약병의 반보다 적게 만들었어요. (약 6ml)

2 마블링 아트 (영상 참고)

세숫대야같이 큰 그릇에 물을 받아주고, 배경이 될 분홍색 물감을 전체적으로 떨어트려요. 그 위에 하늘색, 하얀색 물감을 띄엄띄엄 떨어트리고, 이쑤시개로 모양을 예쁘게 흐트러지게 해주세요. 물감이 묽으면 물 위에서 퍼져서 모양을 잃으니 떨어트리기 전에 물감을 충분히 흔들어주세요.

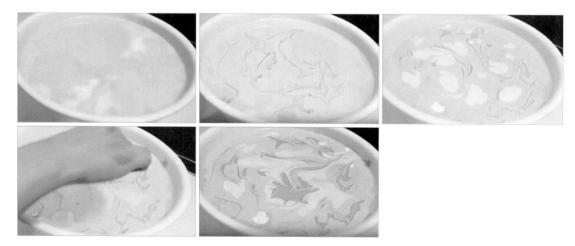

3 **마블링 아트 (영상 참고)**

A4 크기의 종이(OA 팬시 종이)에 마블링 무늬를 옮길 거예요. A4 종이가 모두 들어가면 한 번에 종이를 물에 띄워주고 들어 올려주세요. 만약 그릇에 A4 종이가 꽉 차게 들어가지 않는다면 ①~③번을 참고해주세요.

① 종이 맨 윗부분에 물감이 모두 묻도록 윗부분부터 물에 댑니다.

② 종이를 양손으로 잡고 조심히 화살표 방향으로 밀면서 아랫부분까지 물에 닿도록 합니다.

③ 끝부분도 최대한 남은 물감이 모두 닿게 한 후 천천히 들어 올려 묻은 물을 텁니다.

④ 약 2분 있다가 키친타올로 종이의 물기를 닦습니다. 물감이 기름 성분이기 때문에 휴지에 묻지 않고 종이에 굳어 있을 거예요.

⑤ 종이가 완전히 마른 뒤, 꾸깃꾸깃해진 종이 위에 손수건을 올려놓고 다리미로 두세 번 펴줍니다. 물감이 녹을 수 있으니 낮은 온도로 빠르게 펴주세요.

4 **가사 붙이기**

기름 성분의 물감 위에는 글씨가 잘 써지지 않아요. 반투명한 트레이싱지(기름종이)에 가사를 써주고 배경지에 붙여줍니다.

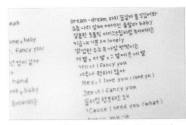

① 가사 쓰기 (밑에 노트 등을 대고 써요.)

② 커터칼과 자로 가사 쓴 부분에서 1cm 띄우고 잘라 주세요.

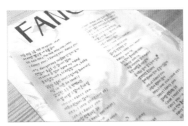

③ 배경지에 트레이싱지를 놓고 크기가 적당한지 확인합니다.

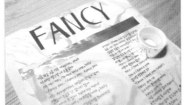

④ 마스킹테이프를 트레이싱지보다 조금 길게 두 개 잘라서 위, 아래를 고정해 줍니다.

Point. 3
제목 만들기

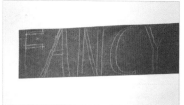

① 제목 스케치하기

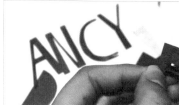

② 자르기

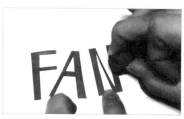

③ 지우개로 연필 자국 지우기

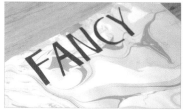

④ 배경에 붙이기

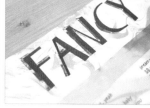

⑤ 실버 마스킹테이프로 그림자 표현하기

가위로
마스킹테이프를
세로로 얇게
잘라놓은 뒤에
필요한 길이만큼
잘라 써요.

Point. 4
스티커 이용하기

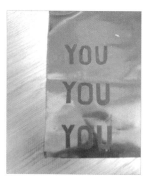

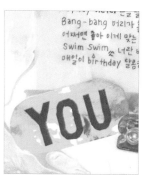

1 원형 스티커 만들기

앨범 재킷의 'FANCY' 로고 위에 있는 YOU 모양을, 하늘색 박지와 자주색 색지로 만들어요.

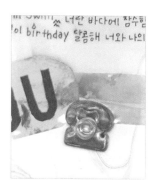

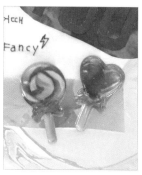

2 스티커로 꾸미기

입체 스티커(총, 롤리팝, 하트, 전화기)를 활용하여 주변을 꾸며 주었어요. 꼭 똑같은 스티커가 아니더라도 다양한 재질의 스티커를 사용해도 좋아요. 아니면 직접 메탈릭 펜으로 그려서 붙이는 것도 좋겠죠?

꾸미기 연습장

다양한 도구를 사용하여 아래 칸에 좋아하는 가사를 쓰고 그림으로 표현해 보세요!

사용한 재료

- **종이 :** OA 팬시 종이 (A4용지 가능, 두꺼운 도화지는 안돼요!)
- **실버 마스킹테이프 (유사제품) :** 왈가닥스 포일 마스킹테이프 / mt 마스킹테이프 실버
- **홀로그램 마스킹테이프 :** Yumekawa masking tape
- Marabu easy marble marbling paint 031, 070, 090
- **입체 스티커 :** Sweety holic seal – Lollipop Party, LUVGUMMY

해야 (Sunrise)
_ 여자친구

유슬의 작업 노트

여자친구의 '해야'는 좋아하는 사람을 아직 떠오르지 않은 '해'에 비유한 노래로, 소녀의 복잡하면서도 애틋한 심경을 표현한 곡이에요. 떠오르지 않는 해를 기다리는 마음을 '새벽'으로 표현한 감각적인 뮤직비디오와, 아련한 티저 영상이 눈길을 끕니다. 앨범 표지의 테두리에 여자친구의 로고가 고급스럽게 장식되어 있어서 금색 펜으로 조금 변형하여 그려 보기로 하였어요. 이번 가사 쓰기는 끝을 꺾어 쓰는 유슬 꺾임체를 연습하면서 더 특별한 작품을 만들어 보아요.

해야

새파란 하늘인데
새빨간 마음인데
그렇게 보이지 않아
(아냐 아냐)
느낌이 왔다니까
복잡해 너라는 사람 땜에
맞지 맞지 나 그런 거 맞지

세상 모든 빛들이 쏟아진 거야
또 무슨 일이 일어날지 알고 싶은데

저기 해야 해야
너를 봐야 봐야
내가 불확실한 미래마저
조금씩 더 가까워져

잡으려 할수록
멀어지고 있어
잔뜩 겁이 나서 나서
기다리고 있을게

타는 심장이 버티지 못해
나를 전부 다 보낼게
그래야 네가 떠오를 수 있게 해
더 이상 불러봤자
아무리 그래봤자
조금도 꿈쩍하지 않잖아

됐어 잉 이제 그만
꿈에서 깨어나
아무것도 모른 척 하지 말아줘

네 생각을 켜 놓은 채 잠이 들어도
어차피 아무 일도 일어나지 않아

저기 해야 해야
너를 봐야 봐야
내가 불확실한 미래마저
조금씩 더 가까워져

잡으려 할수록
멀어지고 있어 ㅠㅠ
잔뜩 겁이 나서 나서
기다리고 있을게

타는 심장이 버티지 못해
나를 전부 다 보낼게
그래야 네가 떠오를 수 있게 해
기억 속에서 널 기억해
잠시만 내 얘기를 들어줘
네가 필요해 다 와 가잖아

대체 언제 속을 벗어나게 할 거야
차디찬 찬란한 해야 해야
숨어 봐야 봐야
절대 돌아가지 않을 거야
나를 붙잡아줘
네가 시작하길 기다리고 있어
처음부터 마지막까지
네 맘을 알고 싶어져

Time for us ×

펜 : 하이테크 0.3 Black

새파란 하늘인데 새빨간 마음인데

새파란 하늘인데 새빨간 마음인데

그렇게 보이지 않아

그렇게 보이지 않아

세상 모든 빛들이 쏟아진 거야

세상 모든 빛들이 쏟아진 거야

또 무슨 일이 일어날지 알고 싶은데

또 무슨 일이 일어날지 알고 싶은데

내가 불확실한 미래마저 조금씩 더 가까워져

내가 불확실한 미래마저 조금씩 더 가까워져

저기 **해야 해야** 너를 봐야 봐야

저기 해야 해야 너를 봐야 봐야

불확실한 미래마저 조금씩 더 가까워져

불확실한 미래마저 조금씩 더 가까워져

타는 심장이 버티지 못해 나를 전부 다 보낼게

타는 심장이 버티지 못해 나를 전부 다 보낼게

그래야 네가 떠오를 수 있게 해

그래야 네가 떠오를 수 있게 해

됐어! 이제 그만 꿈에서 깨어나.

됐어! 이제 그만 꿈에서 깨어나

Point. 2
제목 꾸미기

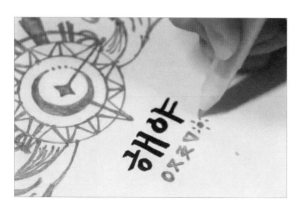

유슬 꺾임체는 자음, 모음의 시작 획에 포인트가 있어요. 붓글씨에서 획의 꺾인 효과를 주며 쓰는 게 포인트예요.

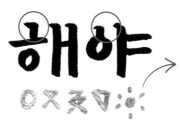

여자친구 공식 로고를 그려 주고, 오른쪽 공간이 남아서 해 모양을 그려 줬어요.

💬 **따라 써보세요**

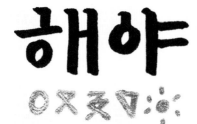

사용한 재료

- **종이 :** A4 용지
- **펜 :** 모나미 세필붓 펜, GELLY ROLL METALIC—금색

상단 장식 꾸미기

이번 여자 친구의 앨범은 금장 장식이 아주 돋보이는 디자인이에요. 중심 로고는 똑같이 따라 그려보고, 테두리 부분은 종이에 알맞게 조금 변형해 봅니다. 컴퍼스와 금색 젤 펜을 준비해 주세요.

● 원형 로고 그리기

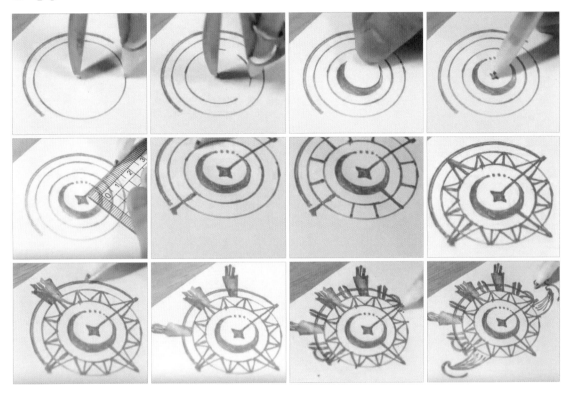

초승달을 그립니다. 마음에 들지 않을 경우, 동그라미 안을 적당히 색칠하고 흰색 종이를 동그랗게 잘라 위에 붙여서 모양을 수정합니다. 동서남북 네 곳은 선을 가장 바깥 동그라미까지 빼야 한다는 점 꼭 기억하세요!

<해야>
앨범 표지
참고하기

테두리 장식
그리기는 95p에서
따라 그려 보세요.

Point. 4
가사 꾸미기

타는 심장이 버티지 못해
나를 전부 다 보낼게
그래야 네가 떠오를 수 있게 해
기억 속에서 널 기억해
잠시만 내 얘기를 들어줘
네가 필요해 다와 가잖아

가사와 어울리는 작은 그림도 그려 주세요. 너무 복잡한 그림보다는 심플한 아이콘이 좋아요.

조금씩 더 가까워져
잡으려 할수록
멀어지고 있어
잔뜩 겁이 나서 나서
기다리고 있을게
타는 심장이 버티지 못해
나를 전부 다 보낼게
그래야 네가 떠오를수있게 해
더 이상 불러봤자
아무리 그래봤자
조금도 꿈적하지 않잖아

문단이 점점 오른쪽으로 치우칠 때는?

왼쪽에 그림을 그려 넣은 뒤 다음 줄부터 다시 균형을 맞추어 씁니다.

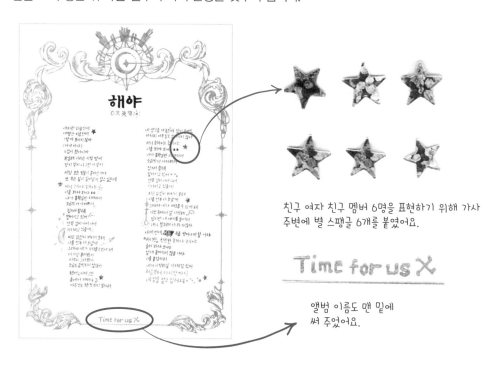

친구 여자 친구 멤버 6명을 표현하기 위해 가사 주변에 별 스팽글 6개를 붙였어요.

앨범 이름도 맨 밑에 써 주었어요.

사용한 재료

- 펜 : GELLY ROLL METALIC-금색
- 별 모양 스팽글

꾸미기 연습장

다양한 도구를 사용하여 아래 칸에 좋아하는 가사를 쓰고 그림으로 표현해 보세요!

BBIBBI

_ 아이유

유슬의 작업 노트

아이유의 삐삐는 데뷔 이후 관계에 있어 무례하게 선을 넘는 사람들에게 던지는 유쾌하고 간결한 경고의 메시지를 표현한 곡이에요. 곡의 멜로디와 악기 구성 등 사운드가 굉장히 톡톡 튀죠. 이번 앨범 표지는 여러 겹의 판이 겹쳐진 입체적인 형태로, 심플한 주황, 하늘, 초록 등의 색깔이 쓰였어요. 또 말괄량이 삐삐의 땋은 머리와 옐로카드 일러스트가 돋보이죠. 아이유의 '삐삐' 가사 쓰기 시작해 볼까요?

BBIBBI

아이유

Hi there 인사해 호들갑 없이 시작해요 서론 없이
스킨십은 사양할게요 back off back off
이대로 좋아요 balance balance

It's me 나예요 다를 거 없이 요즘엔 뭔가요 내 가십?
탐색하는 불빛 scanner scanner
오늘은 몇 점 인가요? jealous jealous

쟤는 대체 왜 저런 옷을 좋아한담?
기분을 알 수 없는 저 표정은 뭐람?
태가 달라진 건 아마 스트레스 때문인가?
걱정이야 쟤도 참

이 선 넘으면 침범이야 beep
매너는 여기까지 it's ma ma ma mine
Please keep the la la la line

Hello stu P I D :-
그 선 넘으면 정색이야 beep
Stop it 거리유지해 cause we don't
know know know know
Comma we don't owe owe owe owe
(any anything)

I don't care 당신의 비밀이 먼지 저마다의 사정 역시
정중히 사양할게요 not my business
이대로 좋아요 talk talkless

Still me 또예요 놀랄 것 없이
I'm sure you're gonna say "my gosh"
바빠지는 눈빛 chechi checking
매일 틀린 그림 찾기 # hash tagging
꼿꼿하게 걷다가 삐끗 넘어질라
다들 수준대는 걸 자긴 아나 몰라
요새 말이 많은 걔랑 어울린다나?
문제야 쟤도 참

Yellow C A R D
이 선 넘으면 침범이야 beep
매너는 여기까지 it's ma ma ma mine
Please keep the la la la line

Hello stu P I D :-
그 선 넘으면 정색이야 beep
Stop it 거리유지해 cause we don't
know know know know
Comma we don't owe owe owe owe
(anything)

편하게 하지 뭐
어 거기 너 내 말 알아들어? 어?
I don't believe it
에이 아직 모를걸
내 말 틀려? 또 나만 나빠? 어?
I don't believe it

깜빡이 켜 교양이 없어 knock knock knock
Enough 더 상대 안해 block block block
block block
잘 모르겠으면 이젠 좀 외워 babe
Repeat Repeat
참 쉽지 right

Yellow C A R D
이 선 넘으면 침범이야 BEEP
매너는 여기까지 it's ma ma ma mine
Please KEEP THE LA LA LA LINE

Hello stuP.I.D :-
그 선 넘으면 정색이야 BEEP
Stop it 거리유지해 cause we don't
know know know know
Comma we don't owe owe owe owe

펜 : Signo 0.28 Black, Playcolor K

Please keep the la la la line

Please keep the la la la line

이대로 좋아요 back off back off

이대로 좋아요 back off back off

넘으면 침범이야 beep

넘으면 침범이야 beep

어 거기 너 내 말 알아들어? 어?

어 거기 너 내 말 알아들어? 어?

Still me 또예요 놀랄 것 없이

Still me 또예요 놀랄 것 없이

Hi there 인사해 호들갑 없이 시작해요 서론 없이
Hi there 인사해 호들갑 없이 시작해요 서론 없이

스킨십은 사양할게요 back off back off
스킨십은 사양할게요 back off back off

매너는 여기까지 it's ma ma ma mine
매너는 여기까지 it's ma ma ma mine

I'm sure you're gonna say "my gosh"
I'm sure you're gonna say "my gosh"

매일 틀린 그림 찾기 ✳hash tagging
매일 틀린 그림 찾기 ✳hash tagging

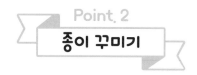

종이 꾸미기

아이유의 'BBIBBI'는 투명 셀로판지로 작업한 커버가 있어요. 아이유의 앨범 디자인에서 영감을 받아 작업했는데, 마치 팝업 아트처럼 한 겹 한 겹 차례대로 배치되어, 입체적인 효과를 준 것이 인상적이었어요.

● **작업순서**

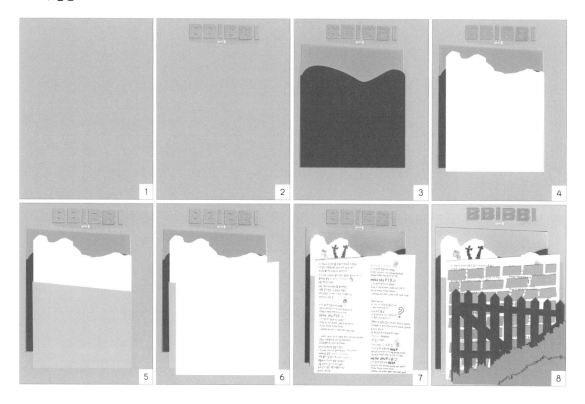

1 하늘색 A4 크기의 용지를 준비합니다.

2 하늘색 색지 위에 연주황 컬러 색지로 제목을 오려서 붙여요.

3 분홍색 색지의 윗부분을 왼쪽이 높게 비스듬하게 잘라서 붙여 주고 보라색 색지의 윗부분은 물결 모양으로 잘라서 위에 붙여 주세요.

4 흰색 색지 윗부분을 연필로 구름 모양을 스케치하고 가위로 잘라준 뒤, 연필 자국을 지워주세요.

5 하늘색 색지를 분홍색 색지와 같이 비스듬하게 잘라서 흰색 색지 위에 붙여 주세요.

6 흰색 종이를 오른쪽 부분이 높게 비스듬하게 잘라서 붙여 주세요.
 (흰색 종이와 완전히 똑같은 모양으로 투명 셀로판지도 같이 잘라서 준비해 주세요)

7 흰색 종이에 가사를 쓰고, 그 위에 말괄량이 삐삐 딴 머리와 경고 카드를 그려 줍니다.

8 투명 셀로판지에 파란 벽돌 → 보라색 울타리 → 초록 풀의 순서대로 붙여서 꾸며 주세요.
 벽돌과 울타리(스케치 과정 필수)는 각각 자와 칼을 이용해서 섬세하게 잘라 주세요. 투명 셀로판지의 오른쪽 끝부분만 테이프로 고정해서 열었다 닫았다 할 수 있게 합니다.

가사 꾸미기

가사의 끝에 영어로 된 가사를 색깔 펜으로 꾸며서 써보았어요. 색깔과 글씨체만 약간 바꿔주어도 가사가 생기있어 보이고 귀여워 보여요! 색깔은 주로 빨강, 주황, 노랑, 하늘, 초록과 같은 원색 계열을 골라주세요.

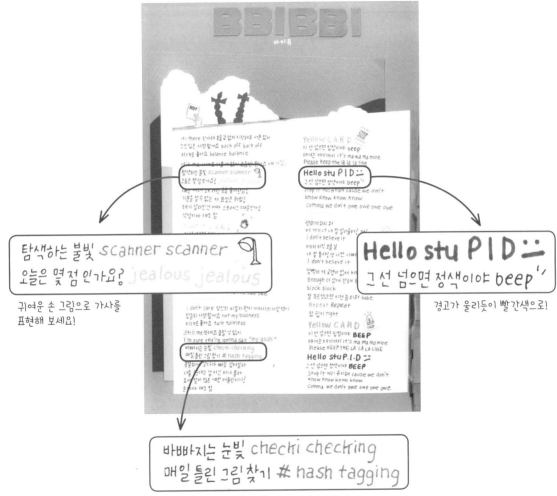

귀여운 손 그림으로 가사를 표현해 보세요!

경고가 울리듯이 빨간색으로!

해시태그라는 가사 앞에 진짜 해시태그 모양인 #을 그려서 귀엽게 표현해 보았어요.

사용한 재료

- 종이 : 색지(ex. 머메이드지 등)-채도 낮은 하늘, 채도 높은 하늘, 붉은 계열 보라, 파란 계열 보라, 초록, 주황, 분홍, 하양
 말괄량이 삐삐 머리카락-주황 색종이, 옐로카드- 노랑 부직포
- 투명 셀로판지 / 투명 파일

오려 붙이기

가사 후렴구에서 가장 포인트가 되는 가사인 '옐로카드'를 나타내는 경고 카드의 이미지를 넣었어요. 작품엔 총 4개의 카드가 등장해요! 노란색 펠트지를 카드 모양으로 자르고, 시그노 펜으로 각각 다른 디자인을 그렸어요. 그냥 글자로만 표현했으면 심심했을 가사를, 경고 카드를 붙이니 더 재미있고, 눈에 잘 들어온답니다. 아래에 여러분도 다양한 카드 이미지를 그려 보세요!

이건 노란종이에 주황색 색연필로 카드를 들고 있는 손을 그리고 잘라주었어요.

🔵 카드 꾸며보기

가사를 따라 쓰고 카드 안을 다양하게 꾸며보세요. 주변에 손 그림을 주어서 꾸며 보아도 좋아요!

Yellow C A R D

Yellow C A R D

Yellow C A R D

Yellow C A R D

꾸미기 연습장

다양한 도구를 사용하여 아래 칸에 좋아하는 가사를 쓰고 그림으로 표현해 보세요!

유슬04에게 물어봐!

유튜브 댓글 중에 자주 보이는 질문들, 많이 궁금하신 것들을 골라보았어요.
슬둥이들이 지금까지 궁금해하셨던 여러 가지 질문들을 처음으로 답해드립니다!

Q. '유슬04' 이름을 어떻게 짓게 되었나요?

많은 분이 아시듯, 저는 아이돌 〈여자친구〉의 팬입니다. '유슬'은 여자친구의 곡 '유리구슬'의 앞뒤 글자를 따서 만들었고, '04'는 제가 태어난 년도, 2004년에서 비롯되었어요. 만들 당시에 딱히 중요한 의미는 없었고, 아주 예전에 제 또래 유튜버분들 사이에서 이름 뒤에 년도 붙이는 게 유행이어서 뒤에 붙였던 것 같네요. 하지만 이제는 제가 04년생 중학생 크리에이터라는 것을 강조하는 특별한 의미로, 쭉 '유슬04' 이름을 사용하고 있답니다!

Q. 가사를 손글씨로 쓰고 꾸미게 된 계기는 무엇인가요?

초등학교 5학년 때, 호기심에 유튜브를 시작했어요. 그러다가 어느 날부턴가 손글씨 영상에 관심을 갖게 되면서 글씨체를 예쁘게 쓰고 싶다는 생각을 하게 되었어요. 어릴 때부터 뭐든지 신기한 건 해 보고 마는 성격 때문에 가사를 A4용지에 써 보기 시작했고, 심심할 때마다 가사를 쓰다 보니 불안정한 글씨체가 점점 나아지는 것을 눈으로 볼 수 있었어요. 처음엔 A4용지에 펜과 스티커로 간단하게 꾸미기만 했던 영상이, 구독자분들에게 더 좋은 영상을 보여드리고 싶다는 열정에 힘입어 알록달록 변해 가기 시작했어요. 텅 비어있는 종이를 하나하나 정성스럽게 채워나가며, 세상에 하나밖에 없는 나만의 글씨로 노래 가사를 쓰는 게 이렇게 보람차고 즐거운 일일 줄 상상도 못 했죠.

Q. 가사 쓰기에 이용하시는 재료는 어디에서 사나요?

저는 큰 화방(한가람 아트센터)에서 모든 미술 재료를 삽니다! 펜은 가끔 문구점에서 사기도 해요. 특이하고 영상으로 보면 신기할 것 같은 표현을 하기 위해, 직접 가서 미술 재료를 천천히 둘러보며 구상을 하기도 합니다! 신기한 재료나 도구가 있으면 그걸 이용해서 작품을 만들어 보자는 생각으로 시작해서 디자인을 상상해 봐요.

Q. 영상 촬영과 편집은 무엇으로 어떻게 하시나요?

촬영은 캐논 800D 카메라로 하고, 편집은 무비메이커를 이용해서 노래와 싱크를 맞춥니다. 노래와 싱크를 맞추기 위해서는 배속과 분할 기능으로 영상 속도를 조절해요. 노래 템포가 빠른 부분은 13~15배속, 보통은 9~10배속을 해요.

Q. 곡 선정 기준은 무엇인가요? 노래 신청받으시나요?

많은 분이 댓글로 원하시는 곡을 적어 주시는데, 몇몇 분들의 부탁을 들어드리다 보면 속상해하시는 구독자분들이 많이 생길 것 같기도 하고, 댓글 창에 신청 댓글만 압도적으로 많아질 것 같아서 신청은 받지 않고 제가 직접 여러 가지를 고려하여 곡을 선정합니다. 어디서 많이 본 곡일수록 관심이 가고 영상을 눌러보게 되지 않나요? 그래서 저는 곡 선정을 할 때 대중성을 가장 먼저 고려해요. 제 채널의 주요 시청 연령대는 10~20대분들이기 때문에 주로 아이돌 곡을 고른답니다. 그리고 무엇보다도, 제가 마음이 끌리는 곡으로 작업을 한답니다. 아무리 좋은 곡이더라도 아이디어가 생각나지 않거나 끌리지 않는 곡은 고민하다가 결국 시간만 낭비하고 도무지 시작을 못 하게 되더라고요. 정이 가고 작품으로 만들어 보고 싶은 의지가 있는 곡일수록 결과물이 더 마음에 드는 것 같아요!

Q. 영상 하나를 완성하기까지 시간이 평균적으로 얼마나 드시나요?

평균적으로 9시간 정도 걸립니다. 먼저 작품 구상은 보통 1시간 정도 걸려요. 노래 가사, 사용할 그림 및 사진 자료 등등을 조사하고 프린트합니다. 모티브를 앨범 표지나 뮤직비디오에서 주로 얻기 때문에 뮤비 해석 영상도 자주 보고 여러 리뷰를 찾아봐요. 특별히 필요한 재료가 있을 때는 근처에 미술 재료를 사러 갑니다. 실제로 작품을 만드는 데에는 2~4시간 정도 걸려요. 가사를 쓰는 건 생각보다 오래 걸리지 않고, 오히려 배경을 꾸미는 게 훨씬 오래 걸려요. 영상에는 중요한 부분만 배속해서 나오지만, 실제로는 가위로 자르고 스케치하고 풀로 붙이는 등등 보이지 않는 노력(?)이 많답니다. 마지막으로 영상 편집은 평균 4시간 정도 걸려요.

Q. 앞으로의 계획은 어떻게 되세요?

2019년 기준, 저는 지금 중학교 3학년입니다! 고등학교 진학을 준비하기 위해 이번 연도는 학업에 더 열중해야 할 것 같아요. 앞으로의 계획은 시험 기간(6월, 9월, 10월)을 제외하고 한 달에 영상을 최소 두 개는 올리려고 합니다!
고등학생이 되면 영상은 띄엄띄엄 올릴 건데, 그때 가서 제대로 고민해 보려고요. 그리고 가사 쓰기 말고 엽서 가사 쓰기, 손글씨 관련 콘텐츠도 올리려고 계획 중인데, 슬둥이들의 의견을 더 들어보려고요.

TEMPO
_ EXO

유슬의 작업 노트

'Don't mess up my tempo~' 신나는 비트에 중독되는 엑소의 TEMPO는 에너지를 뿜어내는 세련된 곡이에요. 질주를 멈추지 않겠다는 것을 표현한 듯, 이번 앨범의 전체적인 컨셉은 오토바이, 라이더예요. 그래서 오토바이를 연상하게 하는 속도 계기판이 앨범 표지로 등장했어요. 특히 블랙, 레드, 화이트 강렬한 컬러를 사용하여 세련된 느낌이 한 층 업그레이드된 로고예요. TEMPO의 강렬한 매력을 표현하기 위해 검은 색지를 멋진 작품으로 변신시켜 봐요!

TEMPO

I can't believe
기다렸던 이런 느끼

...and on
떠나지 않게 그널 내 곁에

Don't mess up m...
들어봐 이건 충분히
I said don't mes...
그녀의 맘을 훔칠

완벽히 맞춰진 *heartbeat*
하고 싶은 대로 teach me

...me
...message
...in?

(Hold on wow)

E
ㅐ
ㅇ

Baby girl
매일 보도 보고 싶은
...글부터 나와 Le...
...완벽하...
...it up for...
tempo

...기다렸던 이런 느낌
...는 나의 멜로디
and on and oh
...같게 그널 내 곁에
Don't mess up my tempo
따라와 이건 충분히
I said don't mess up my tempo
...다른 색의 beat
...의 완벽한 1, 2, 3

...
I said don'...
그녀의 맘을 훔칠 beat
어디에도 없을 리듬에 맞춰...
Don't mess up my tempo
멈출 수 없는 이끌림

펜 : Signo Creany White 0.7
Signo Black 0.28

I can't believe 기다렸던 이런 느낌

I can't believe 기다렸던 이런 느낌

나만 듣고 싶은 그녀는 나의 멜로디

나만 듣고 싶은 그녀는 나의 멜로디

하루 종일 go on and on and oh

하루 종일 go on and on and oh

Baby girl 아침을 설레게 하는 모닝콜

Baby girl 아침을 설레게 하는 모닝콜

어디에도 없을 리듬에 맞춰 Don't mess up my tempo

어디에도 없을 리듬에 맞춰 Don't mess up my tempo

밖으로 나갈 채비 미리 해둬 Are you ready?

오늘은 내가 캐리 도시 나 사이의 게미

챙길 건 없으니 손잡아 my lady

가는 길마다 레드 카펫 또 런웨이인 걸

발걸음이 남달라 지금 이 속도 맞춰 보자 *tempo*

커버 꾸미기

이번 곡의 앨범 재킷 콘셉트인 속도 계기판을 직접 만들어 보아요.

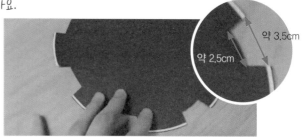

약 3.5cm

약 2.5cm

1 검은 색지를 준비해 주세요. 반지름 9cm의 큰 원을 그리고 1mm 안으로 작은 원을 그린 후, 테두리를 채워 색칠하세요. (이때 원의 중심에 컴퍼스의 날카로운 쪽으로 살짝 표시를 해두세요)

2 톱니바퀴 모양을 만들 거예요. 원을 바깥 테두리를 따라 잘라주고 8개의 사다리꼴을 그려서 잘라 줍니다. 톱니바퀴의 홈을 만듭니다.

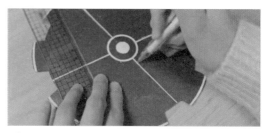

3 컴퍼스를 여러 번 돌려 가운데에 반지름 1.5cm 원을 두껍게 그려 주세요. (컴퍼스를 벌리는 정도를 조금씩 늘려가며 두껍게 그려 주세요)

4 반지름 0.5cm 원을 그리고 안을 채워서 색칠해요. 큰 원을 사 등분 해서 직선을 그리세요. 직각보다 작게 80도 정도로 그어 주세요.

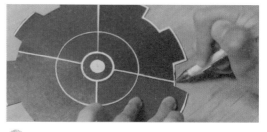

5 사 등분한 면 중, 마주 보는 두 면을 빨간색 종이로 덮어 붙이세요. 부채꼴 부분과 튀어나온 부분을 따로 만들어서 붙이는 게 깨끗해요.

6 전체 테두리를 흰색 펜으로 색칠하세요. 두께는 약 3mm로 해주세요.

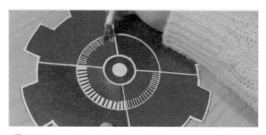

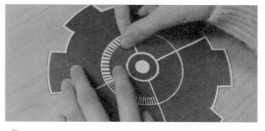

7 그림처럼 작대기를 그리세요. 검은 부분은 선이 까맣게, 빨간 부분은 선이 하얗게 그려 주세요.

8 끝이 삐뚤빼뚤하면 부채꼴 모양의 종이를 덧붙여 테두리를 정리해 주세요.

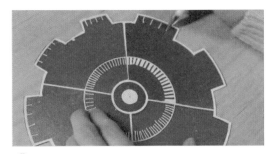

9 큰 원의 테두리에도 작대기 선을 그리세요.

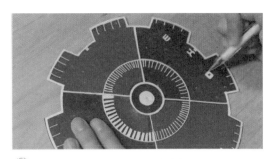

10 오른쪽 모서리에 EXO를 그려 넣어요.

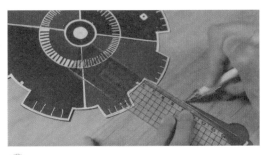

11 그림과 같은 바늘 모양을 그리고 가운데에 송곳으로 구멍을 뚫으세요.

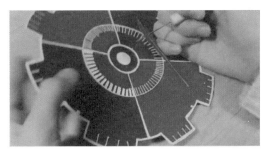

12 송곳으로 바늘 가운데를 뚫은 채로 표시해둔 원 중앙을 뚫어 주세요.

13 종이로 압정과 같은 모양을 만들어서 앞에서 뚫은 구멍에 넣어 주세요.

14 가사 꾸미기 작품과 같은 크기로 투명 셀로판지를 자른 후, 시계가 위치할 자리를 잡고 시계 중앙자리에 구멍을 뚫으세요.

15 종이 압정으로 셀로판지까지 연결한 후, 압정 끝을 구부려서 검은 종이 뒷면에 테이프로 고정해 주세요.

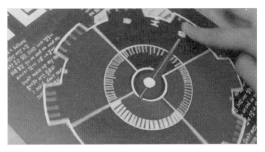

16 바늘, 본체까지 돌아가는 EXO의 TEMPO 가사 작품 커버 완성!

🔵 제목 꾸미기

TEMPO 로고를 흰색 종이로 만들어 봅니다.
연필로 밑그림을 그리고 칼로 깨끗하게 잘라 줍니다.

🔵 홀로그램 스티커로 꾸미기

투명 셀로판지에 홀로그램 마스킹 테이프를 붙여 줍니다. 가사
주변에도 1, 2, 3 모양을 잘라서 붙여 주었어요. 마스킹 테이프
로 원하는 모양을 만들어 사용하고 싶으면 종이에 붙여서 자른
뒤, 풀로 붙여 줍니다.

🔵 가사 꾸미기

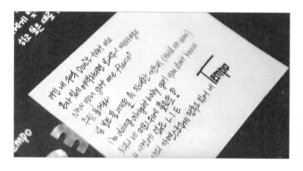

랩 부분같이 특별한 부분은 다른 색깔의 종이를 덧대어
붙여 주고 그 위에 가사를 적어 보아요. 말풍선 모양으로
자르는 것도 좋아요.

사용한 재료

- **종이** : 검정–OA 팬시 종이, 빨강–색종이, 하양(제목)–OA팬시 종이
- **펜** : Signo Creamy White 0.7, Signo Black 0.28, Signo Metallic Silver 0.7 (제목 그림자)
- **실버 마스킹테이프 (유사제품)** : 왈가닥스 포일 마스킹테이프 / mt 마스킹테이프 실버
- **A4 크기 투명 파일**

꾸미기 연습장

다양한 도구를 사용하여 아래 칸에 좋아하는 가사를 쓰고 그림으로 표현해 보세요!

달라달라
_ Itzy

유슬의 작업 노트

이 곡은 '네 기준에 날 맞추려 하지 마', '난 지금 내가 좋아'와 같이 나 자신을 사랑하고 남들의 시선을 신경 쓰지 않는 당찬 곡이에요. 파워풀한 랩과 중독적인 후렴구로 각자만의 개성을 지닌 멤버들이 제대로 된 '걸크러쉬'를 보여주는 색다른 곡이에요. 티저 영상을 보면 강렬한 형광 분홍 계열의 빛을 사용하여, 통통 튀는 느낌의 배경과 그래픽에 자꾸 눈길이 가게 돼요. 이번 작품의 포인트는 오묘하고 개성 있는 형광 색상을 색깔이 있는 철사를 요리조리 구부려서 표현할 거예요.

달라달라

People look at me,
 and they tell me

외모만 보고 내가 날라리 같대요
So what? 신경 안 써 I'm sorry
I don't care don't care really don't care, because

사랑 따위에 목매지 않아
세상엔 재밌는게 너무 많아
언니들이 말해 철 들려면 멀었대 (Nope)
I'm sorry sorry 철들 생각 없어요 ! ><

예쁘기만 하고 매력은 없는
애들과 난 달라달라달라
네 기준에 날 맞추려 하지마
난 지금 내가 좋아 나는 나야

I love myself !
난 뭔가 달라 달라 YEAH
I love myself !
난 뭔가 달라 달라 YEAH
난 너랑 달라 달라 YEAH
Bad, bad I'm sorry I'm bad, I'm just the way I am
남 신경 쓰고 살긴 아까워
하고 싶은 일 하기도 바빠
My life 내 맘대로 살 거야 말리지 마
난 특별하니까 YEAH

itzy

남들의 시선 중요치 않아
내 style이 좋아 그게 나니까
언니들이 말해 내가 너무 당돌하대
I`m sorry sorry 바꿀 생각 없어요 Nope

예쁘기만 하고 매력은 없는
애들과 난 달라달라달라
네 기준에 날 맞추려 하지만
난 지금 내가 좋아 나는 나야

DDA DDA LA DDA DDA DDA LA

Don`t care what people say
나는 내가 알아
I`m talkin` to myself
기죽지마 절대로
고개를 들고 네 꿈을 쫓아

Just keep on dreamin'

Keep your chin up
We got your back
Keep your head up ×2
Just keep on dreamin'

예쁘기만 하고 매력은 없는
애들과 난 달라 달라 달라
네 기준에 날 맞추려 하지 마
난 지금 내가 좋아 나는 나야

I love myself
난 원가 달라달라 Yeah
I love myself
난 원가 달라달라 Yeah

난 너랑 달라 달라
YEAH

펜 : Signo Creamy White 0.7, ZIG Clean
Color Real Brush -Purple, GELLY ROLL
Metallic gold, 모나미 세필붓 펜

People look at me, and they tell me

People look at me, and they tell me

사랑 따위에 목매지 않아

사랑 따위에 목매지 않아

세상엔 재밌는 게 더 많아

세상엔 재밌는 게 더 많아

예쁘기만 하고 매력은 없는 애들과 난 달라달라달라

예쁘기만 하고 매력은 없는 애들과 난 달라달라달라

네 기준에 날 맞추려 하지마 난 지금 내가 좋아 나는 나야

네 기준에 날 맞추려 하지마 난 지금 내가 좋아 나는 나야

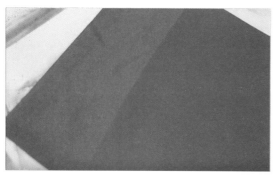

보라색 종이에 핑크 그러데이션 효과를 넣어줄 거예요. 분홍색 파스텔을 칠하고 휴지로 동그란 원을 그리며 문질러 주세요. 이 과정을 딱 봤을 때 티가 날 때까지 윗부분은 대여섯 번, 아래로 갈수록 더 적게 반복해 줍니다. 종이의 절반 부분까지만 그러데이션을 넣어 줍니다.

 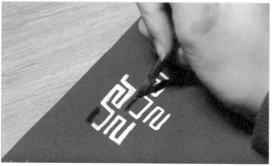

'달라달라' 로고 이미지를 보면서 연필로 중앙에 스케치해줍니다. 그리고 흰색 물감으로 그 위에 제대로 글씨를 써주세요. 'ㄷ'의 첫 획은 빨간색, 검은색(아주 조금만)을 섞은 와인색 물감으로 써서 색에 변화를 줄 거예요. 글씨의 두께를 일정하게 맞추는 게 포인트!

*붓으로 획의 끝을 각지게 마무리하는 게 쉽지 않아서 흰색 펜으로 끝을 다듬어 주었어요.

사용한 재료

- 보라색 색지, 목공풀, 샤프
- Signo Creamy White 0.7
- 빨간색, 검은색, 흰색 물감, 붓
- 공예용 철사 1.0mm 보라색, 분홍색

1 보라색, 분홍색 공예용 철사를 준비합니다.

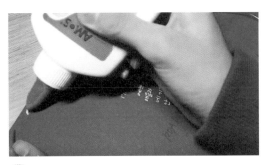

2 목공풀을 공예용 철사 네 가닥을 붙일 자리에 짭니다.

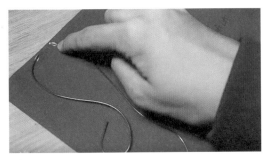

3 아래 완성작을 참고해서 철사를 여러 가지 모양으로 꼬아준 뒤 목공풀로 고정합니다. 쉽게 붙지 않으므로 약 30초 정도 꾹 눌러 주세요.

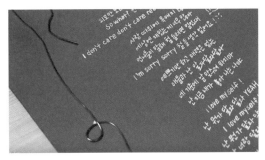

4 아랫부분도 덜렁거리지 않게 부분부분 목공풀을 짜서 고정합니다.

〈앞면〉

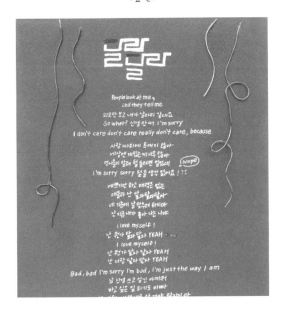

〈뒷면〉

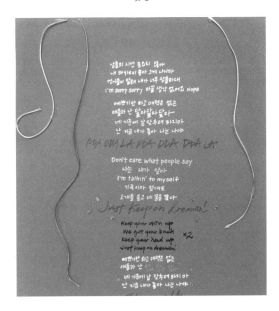

Point. 4
여러 가지 효과 사용하기

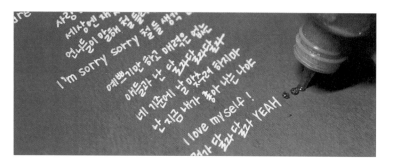

1 노래 박자에 맞춰서 반짝이 풀로 점과 선을 그려주면 심심하지 않고 가사를 볼 때 음이 생각나기도 쉬워요.

Signo Metallic Purple

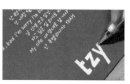

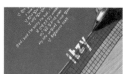

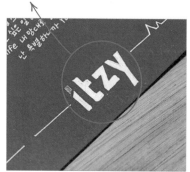

2 앞면의 맨 밑 여백에 itzy 로고를 그려 줘요. 그 다음 로고의 가운데에 맞춰서 자를 대고 심장박동과 비슷한 줄을 그려줘요. 중간에 줄이 끊어지기도 하고 위아래로 솟았다 돌아오기도 하는 등 변화를 주세요.

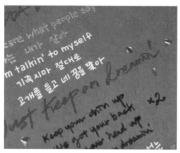

3 포인트를 주고 싶은 가사 옆부분에 목공용 풀로 점을 찍듯 바르고, 위에 스팽글을 붙여 줘요. 빛에 반사되어 반짝반짝 예쁜 효과를 낼 수 있어요.

사용한 재료

- **필기구 :** Signo Creamy White 0.7, Signo Metalic Purple 0.7
- **스팽글 :** 다이소 바이올렛 네일 글리터
- **반짝이 풀 :** 쉴드 아티스트 글리터 글루 (Shield Artists Glitter Glue)
- 자, 목공용 풀, 공예용 철사(보라색, 분홍색)

꾸미기 연습장

다양한 도구를 사용하여 아래 칸에 좋아하는 가사를 쓰고 그림으로 표현해 보세요!

Kill This Love
― BLACKPINK

유슬의 작업 노트

웅장한 리드 브라스와 드럼으로 시작되는 Kill this Love는 사랑을 끝낸 뒤 나약해진 자신을 견딜 수 없어 사랑의 숨통을 끊으려는 내용의 강렬한 곡이에요. 역동적인 춤과 블랙, 화이트, 레드 등 여전사를 연상시키는 요소가 다양하게 드러나 있어요. 콘셉트 사진에는 검은 바탕에 종이가 찢긴 이미지를 많이 활용하였는데, 찢긴 부분 안에는 멤버들의 전신이나 얼굴의 일부가 나와 있어요. 걸크러쉬 느낌이 확 드는 Kill this love의 멋진 가사, 지금 써보러 가요!

KILL THIS LOVE

천사 같은 Hi 끝엔 악마 같은 Bye
매번 아릴듯한 High 뒤엔 뱉어야 하는 Price
이건 답이 없는 Test 매번 속더라도 Yes
딱한 감정의 노예
열어 죽을 사랑해

Here I come
kick in the door
가장 독한 걸로 줘
뻔하디 뻔한 그 love
더 내봐 봐 give me some more
알아서 매달려 벼랑 끝에
한 마디면 또 like 헤벌레 해
그 따뜻한 떨림이 새빨간 설렘이
마치 heaven 같겠지만
you might not get in it

Look at me, Look at you
누가 더 아플까 You smart 누가 you are
두 눈에 피눈물 흐르게 된다면
So sorry 누가 you are

나 어떡해 나약한 날 견딜 수 없어
애써 두 눈을 가린 채
사랑의 숨통을 끊어야겠어
Let's kill this Love
Let's kill this Love

Feelin' like a sinner
Its so fine with him I go boo hoo

He said you look crazy
Thank you baby

I owe it all to you
Got me all messed up
His love is my favorite
But you plus me sadly
can be dangerous

Lucky me lucky you
결국엔 거짓말 we lie so what,
so what

만약에 내가 널 지우게 된다면
So sorry I'm not sorry
나 어떡해 나약한 날 견딜 수 없어
애써 눈물을 감춘 채
사랑의 숨통을 끊어야 겠어
LET'S KILL THIS LOVE

We all
commit to love
That makes you cry
We're all making love
That kills you inside
We must kill this love
Yeah it's sad but true
Gotta kill this love
Before it kills you too

Kill this love
yeah it's sad but true
Gotta kill this love
Gotta kill Let's kill
this Love

펜 : GELLY ROLL 06 Black, Faber Castell
PITT Artist Pen C ("Let's Kill this Love")

천사 같은 Hi 끝엔 악마 같은 Bye

천사 같은 Hi 끝엔 악마 같은 Bye

매번 미칠듯한 High 뒤엔 뱉어야 하는 Price

매번 미칠듯한 High 뒤엔 뱉어야 하는 Price

나 어떡해 나약한 날 견딜 수 없어

나 어떡해 나약한 날 견딜 수 없어

애써 두 눈을 가린 채 사랑의 숨통을 끊어야 겠어

애써 두 눈을 가린 채 사랑의 숨통을 끊어야 겠어

Let's Kill this Love

Let's Kill this Love

이건 답이 없는 Test 매번 속더라도 Yes

이건 답이 없는 Test 매번 속더라도 Yes

딱한 감정의 노예 얼어죽을 사랑해

딱한 감정의 노예 얼어죽을 사랑해

Look at me, Look at you 누가 더 아플까

Look at me, Look at you 누가 더 아플까

두 눈에 피눈물 흐르게 된다면 So sorry

두 눈에 피눈물 흐르게 된다면 So sorry

알아서 매달려 벼랑 끝에 한 마디면 또 like 헤벌레

알아서 매달려 벼랑 끝에 한 마디면 또 like 헤벌레

1 검은 색지를 약 2.5cm 높이로 접어 주세요.

2 연필로 스케치를 해줍니다. 글자의 두께는 약 6~7mm로 일정하게 맞춰 주세요.

3 가위로 글자를 잘라 주세요. 'KIL', 'L', 'T', "HIS', 'LOVE' 이렇게 5조각으로 나눠서 잘라 주세요.

4 LOVE의 'O'자는 칼로 구멍을 잘라 주세요.

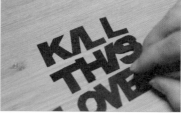

5 지우개로 연필 자국을 조심히 지워주세요. 종이가 찢어지지 않도록 손으로 잘 잡아 주세요.

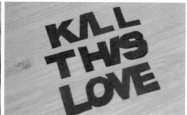

6 완성!

KILLTHIS LOVE

각 단어의 글자들은 서로 이어지게 그려 주세요.

이렇게 5조각으로 잘라 줍니다.

KIL L T HIS LOVE

KILLTHIS LOVE

KILLTHIS LOVE

분홍색 A4 크기 색지를 준비하고, 오른쪽 상단에 조각들을 풀로 붙입니다.

종이 꾸미기

1 연분홍색 색연필로 얇게 배경을 깔아줍니다. 결이 잘 보이도록 그려 주세요.

2 진분홍색 색연필로 대각선 방향의 결이 보이게끔 그어 주세요.

눈 그림 그리기

블랙핑크 앨범 이미지에 들어가 있는 네 명 멤버들의 눈을 각각 세밀하게 그렸어요.

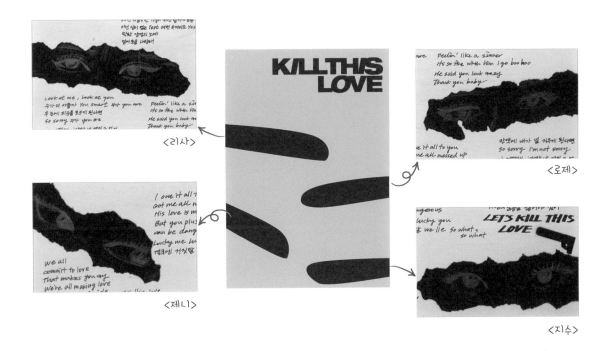

〈리사〉

〈로제〉

〈제니〉

〈지수〉

1 검은 색지를 15cm×5cm 이상 크기로 4개 잘라 준비합니다.

2 손으로 자연스럽게 찢은 느낌을 연출해 주세요.
그러면 원래의 직사각형 종이보다 작아져서 약 12cm×3cm 이하로 크기가 줄어들 거예요.

3 4개의 종이를 지그재그로 분홍 종이에 붙여 줍니다.

119

● 검은 깃털 효과

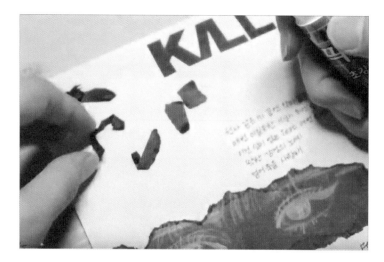

검은 종이를 찢고 남은 종잇조각들을 모아서 더 잘게 잘라주고 풀로 여백에 붙여 주세요. 깃털이 떨어진 것 같이 조각의 끝부분은 둥글게 말거나 접는 등 자연스러운 연출을 해주세요.

● 총 그림

 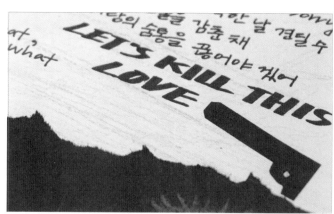

색종이로 간단한 총 아이콘을 잘라서 포인트를 줍니다.

사용한 재료

- **종이:** OA 팬시 종이 P40 연분홍색, 디자이너스 칼라 N01 검정색
- **색연필 :** Fiesta 분홍색
- 가위, 풀

꾸미기 연습장

다양한 도구를 사용하여 아래 칸에 좋아하는 가사를 쓰고 그림으로 표현해 보세요!

4

실전! 가사 꾸미기

실전 가사 쓰기를 해봐요!
가사 카드와 짧은 가사 구절을 따라 쓰며
나만의 작품을 만들어 보세요.

● 글씨를 따라쓰고 꾸며서 가사 카드를 완성해 보세요!

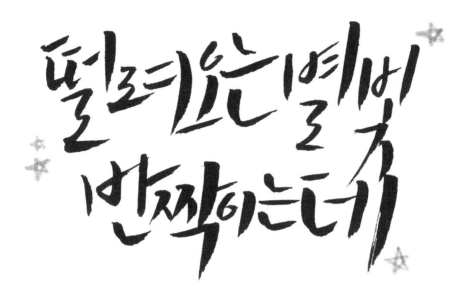

* 여자친구 <밤> * 재료 : 모나미 붓 펜(중), MILDLINER 노랑

* BTS <Answer : Love Myself>　　* 재료 : Faber castell pitt artist pen SB

봄처럼 따뜻했던
그대가 좋았어

* 케이시 〈그때가 좋았어〉 * 재료 : 일본 캘리그래피 펜

오래 기다릴게
반드시 너를 찾을게

*아이유 <이름에게> *재료 : 일본 캘리그래피 펜

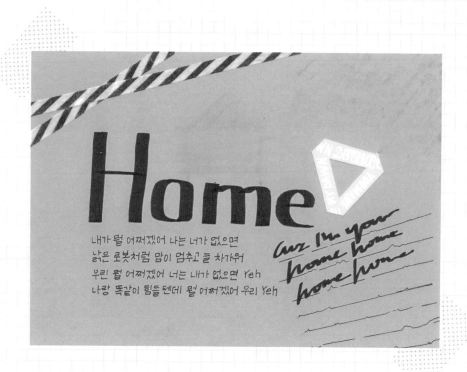

*세븐틴 〈Home〉
*재료 : 제목과 영문 가사-Faber castell pitt artist pen C / 가사-시그노 0.28 / 세븐틴 로고-노란 색종이, 흰색 젤 펜(시그노 0.7 creamy white) / BGM 마스킹테이프-라이프 금박 스트라이프 5mm×5m

나의 사춘기에게

아름다운 아름답던 그 기억이 난 아파서
아픈 만큼 아파해도 사라지지를 않아서
친구들은 사람들은 다 나만 바라보는데
내 모습은 그런 게 아닌데 자꾸만 멀어져 가

그래도 난 어쩌면
내가 이 세상에 밝은 빛이라도 될까봐
어쩌면 그 모든 아픔을 내딛고서라도
짧게 빛을 내볼까 봐

bolbbalgan4 - Red Diary

*볼빨간사춘기 〈나의 사춘기에게〉
*재료 : 제목-흰색 젤 펜(시그노 0.7 creamy white) / 가사-시그노 0.28 / 단풍잎 마스킹테이프-maste

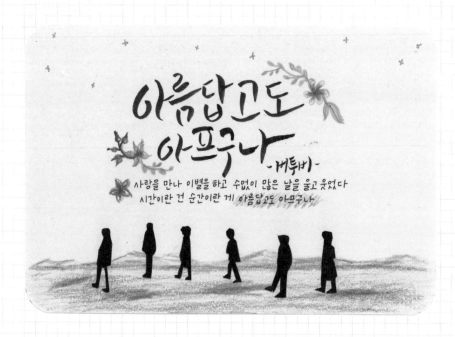

* 비투비 〈아름답고도 아프구나〉
* 재료 : 제목-일본 캘리그래피 펜 / 가사-signo 0.28 색연필 피에스타 / 반짝이 효과-시그노 메탈릭 실버, 블루

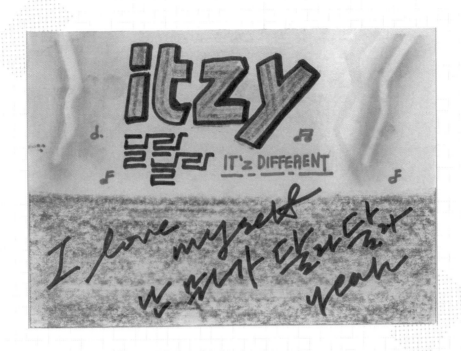

*itzy 〈달라달라〉
*재료 : 검은 펜-Faber Castell PITT Pen / 크레파스-Crayon Panache / 문교 파스텔 보라와 분홍

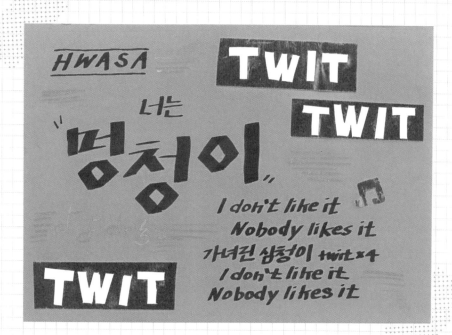

* 화사 <멍청이>
* 재료 : 제목-ZIG Calligraphy Pen MS-3400 PURE BLACK / 가사-Faber Castell PITT Artist Pen / 음표와 꾸미기 크레파
 스-Crayon Panache / 색지-빛나는 금박 색종이

그건 아마
우리의 잘못은 아닐거야
백예린

사실은 나도 잘 모르겠어 불안한 마음은 어디에서 태어나
우리에게까지 온 건지 나도 모르는 새에 피어나
우리 사이에 큰 상처로 남아도
그건 아마 우리의 잘못은 아닐거야
그러니 우린 손을 잡아야 해 바다에
빠지지 않도록 끊임없이 눈을 맞춰야 해
가끔은 너무 익숙해져 버린
서로를 잃어버리지 않도록

*백예린 〈그건 아마 우리의 잘못은 아닐거야〉
*재료 : 제목-Faber Castell PITT Artist Pen / 가사-Playcolor K black / 네임태그 스티커-워터멜론 / 크라프트지-무인양품 포스트잇

＊에이핑크 <%%(응응)>
＊펜 : Signo 0.28 노크식, playcolor K

행복할래 큰 기쁨에 벅차오르게
만들어줘 자신 없음 Goodbye
진심 없는 달콤한 말은
Thank you but sorry
ooh ooh

대답해 줄래 %%
나타나줘 눈깜짝할 사이
아무나 안돼 %%
나타나 줘 내가 잠든 사이
%% %%

＊BTS 〈전하지 못한 진심〉
＊펜 : Signo 0.28 노크식

전하지 못한 진심

외로움이 가득히 피어있는 이 garden 가시투성이
이 모래성에 난 날 매었어
너의 이름은 뭔지 갈 곳이 있긴 한지
Oh could you tell me
이 정원에 숨어든 널 봤어
And I know 너의 온긴 모두 다 진짜란 걸
푸른 꽃을 꺾는 손 잡고 싶지만

내 운명인 걸 Don't smile on me Light on me
너에게 다가설 수 없으니까
내겐 불러줄 이름이 없어
You know that I can't
Show you ME Give you ME
초라한 모습 보여줄 순 없어
또 가면을 쓰고 널 만나러 가

136

* 선미 〈누아르〉
* 펜 : Faber Castell PITT Artist PEN C, Signo 0.28

SUNMI

*
왜 늘 엇갈리는 거야
걸음은 한 발짝 느려
그새 스쳐 지나가
그제서야 돌아봐 *
뻔하디 뻔하잖아
I've already seen this before

I feel so high
흐릿해져 하나둘 셋
Now I'm blind
* I don't know why
보지 않아도
알잖아 Bad Ending

We are in noir
이제 없어 너와
We are in noir *
이제 그만 놔
*

* 우디 <이 노래가 클럽에서 나온다면>
* 펜 : Faber Castell PITT Artist PEN C, Signo 0.28

이 노래가 클럽에서 나온다면

이 노래가 클럽에서 나온다면
네가 이 음악에 춤출 수 있을까요
이 노래가 클럽에서 나온다면
혹시 그녀가 내게 전화할까요
이 노래가 흘러 네게 닿는다면
그대는 웃을까요 눈물 흘릴까요
궁금하죠 과연 You still have fire

해가 지고 나서 눈이 떠진 날 침대가 너무 넓다고 느껴진 날
베게 하나가 할 일을 잃은 날 잠깐만 오늘 꿈에서 널 본 것 같아
난 한 번 더 보려고 눈을 감네 But I can do a nothing
적적한 마음에 떠날 거라면 이 맘도 가져가
어차피 넌 내 말 듣지 않을 거니까

* 엔플라잉 〈옥탑방〉
* 재료 : 제목-일본 캘리그래피 펜
　　　　가사-GELLY ROLL 06 Black
　　　　'star'영문-GELLY ROLL Metalic Gold

옥탑방

엔플라잉

이런 가사 한 마디가
널 위로한다면 나 펜을 잡을게
자극적인 것보다
진심만으로 말할수 있어 All day
고양이보다 넌 강아지같이 날 기다렸지
하루 종일 뭐가 그리 슬펐지
이 별에서 너가 가장 특별해
너는 그런 거 전혀 몰랐지

You want some more
왜 자꾸만 널 가두려 하는 건지
You want some more
Sky is nothing to believe

너는 별을 보자며 내 손을 잡아서
저녁노을이 진 옥상에 걸터앉아
Everytime I look up in the sky
근데 단 한 개도 없는 star
괜찮아 네가 내우주고 밝게 빛나 줘

유리구슬

여자친구(GFRIEND)
The 1st Mini Album 'Glass Bead'

투명한 유리구슬처럼 보이지만
그렇게 쉽게 깨지진 않을거야
사랑해 너만을
변하지 않도록
영원히 널 비춰줄게

내가 약해보였나요
언제나 걱정됐나요
달빛에 반짝이는 저 이슬처럼
사라질 것만 같나요

불안해마요 꿈만 같나요
널 위해서 빛나고 있어

떨리는 그대 손을 꼭 잡아줄게요
따스히 감싸줄게요

투명한 유리구슬처럼 보이지만
그렇게 쉽게 깨지진 않을거야
사랑해 너만을
변하지 않도록
영원히 널 비춰줄게

*여자친구 <유리구슬>
*펜 : Signo 0.28 Black

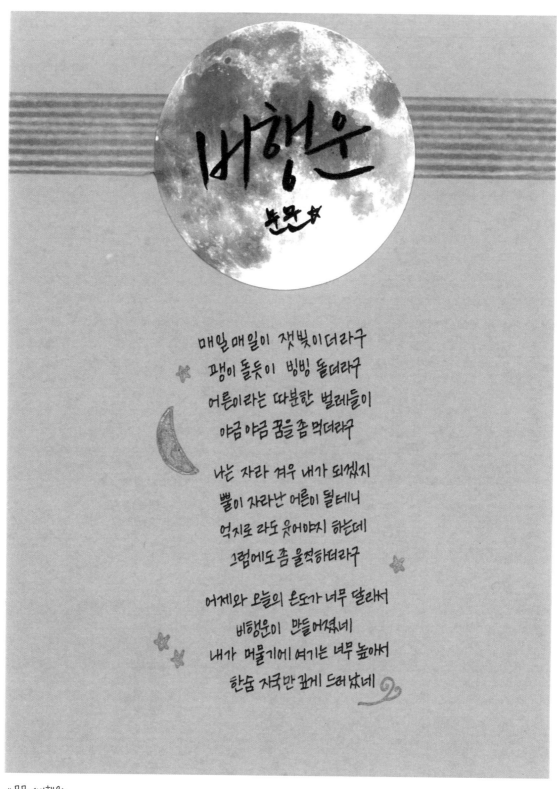

비행운

눈꼰*

매일 매일이 잿빛이더라구
팽이 돌듯이 빙빙 돌더라구
어른이라는 따분한 벌레들이
야금 야금 꿈을 좀 먹더라구

나는 자라 겨우 내가 되겠지
뿔이 자라난 어른이 될테니
억지로 라도 웃어야지 하는데
그럼에도 좀 울적하더라구

어제와 오늘의 온도가 너무 달라서
비행운이 만들어졌네
내가 머물기에 여기는 너무 높아서
한줌 자국만 굵게 드러났네

* 문문 〈비행운〉
* 재료 : 제목-다이소 캘리그래피 펜 / 가사-Signo 0.28 Black / 그림-Signo Metalic Purple 0.7 / 다이소 마스킹테이프

Violeta

눈 감아도 느껴지는 향기 Oh
은은해서 빠져들어
저 멀리 사라진 그 빛을 따라 난
너에게 더 다가가 다가가 Ahah

날 보는 네 눈빛과 날 비추는 빛깔이
모든 걸 멈추게 해 너를 더 빛나게 해
어느 순간 내게로 조용히 스며들어
같은 꿈을 꾸게 될테니까

저 넓은 세상을
네 눈 앞에 그려봐 네 진심을 느껴봐
네 안에 숨겨둔 널 세상에 펼쳐봐
있는 그대로 지금
느낌 그대로 내게 널 보여줘

넌 나의 비올레타 ✖
나에게 다
넌 나의 비올레타 ✖
모든게 다
넌 나의 비올레타 ✖

＊아이즈원 〈비올레타〉
＊펜 : 제목-Signo Creamy White 0.7 / 가사-하이테크 0.3

Hey! No Alright, alright! Bad boy, bad boy, alright, one two five uh!

요즘 나 조금 패닉 상황 (ha!) 솔직히 완전 홀릭인데 (hey!)
머릿속 어떤 녀석 그 생각 하나뿐이야 One one one one x 3
Ah ah ah (alright, hey!) 친구들 say 걔는 안돼 너무 나빠
네가 다쳐 Ah ah ah (hey) (Yeah, yeah, yeah)
누가 말려 네가 좋으면 가는 거죠 (oh, oh my god!)
oh my god He's a really bad boy x 2, ay
Oh my god He's a really bad boy x 2
really really really really bad boy
 You're so bad boy You're so bad boy You're so bad bad bad
Bad bad bad bad bad boy
 Bang, bang pow he's a really bad boy
잘생긴 그 얼굴 하나 믿고 산대요 괜찮다면 널 내가 길들여 볼게 boy
Mine mine mine mine mine

* 레드벨벳 〈RBB(Really Bad Boy)〉
* 펜 : 제목-Faber Castell PITT Artist Pen SB, Faber Castell 색연필 / 가사-Signo 0.28 Black

150

Thanks to

이 책을 출간하기까지 정말 많은 시간과 노력이 있었습니다.
작년 겨울방학에 시작해 2019년 여름이 되어서야 출간하게 되었네요.
본업인 학업에도 충실해야 하고 책 작업도 정말 잘하고 싶어 날마다 쉴 틈 없는 나날을 보냈습니다.
바쁜 와중에 작업할 시간을 쪼개느라 가끔 지치고 피곤했는데,
그 긴 과정을 이겨낼 수 있게 옆에서 도와주신 분들께 감사 인사를 드립니다.

먼저, 엄마 아빠께 감사해요.
끊임없는 격려와 관심 덕분에 책을 마무리할 수 있었어요.
그리고 내 유튜브 활동에 관심을 가지고
언제나 응원해 주는 내 친구 수현이와 채원이, 정말 고마워!

이 책이 나올 수 있도록 도와주신 모든 삼호ETM 관계자분들 정말 감사합니다.

마지막으로 우리 슬둥이!
항상 시험 때문에 업로드에 공백이 생겨서 죄송하고 답답했는데
그럴 때마다 오히려 격려해 주셔서 감사해요.
매번 말하지만, 여러분의 댓글을 보면 우울할 때는 기분이 풀어지고,
행복할 때는 그 기쁨이 두 배로 된답니다.
앞으로도 많이 응원해 줄 거죠?

사랑해요! 슬둥이들~♡